KB105503

최고의 **모바일** '그림 어플'
이비스 페인트 **A to Z**

이비스 페인트

 공식 가이드북

감수 **주식회사 이비스** | 일러스트레이터 **Lyandi**

옮김 **박지영**

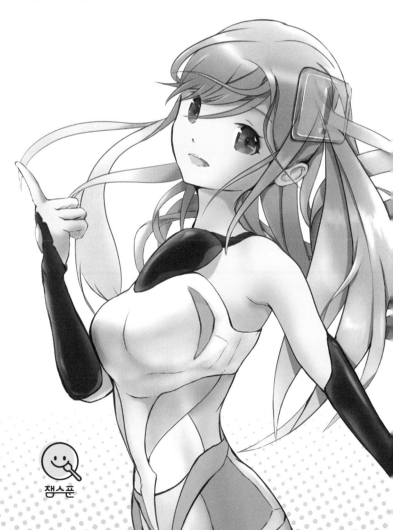

잼스푼

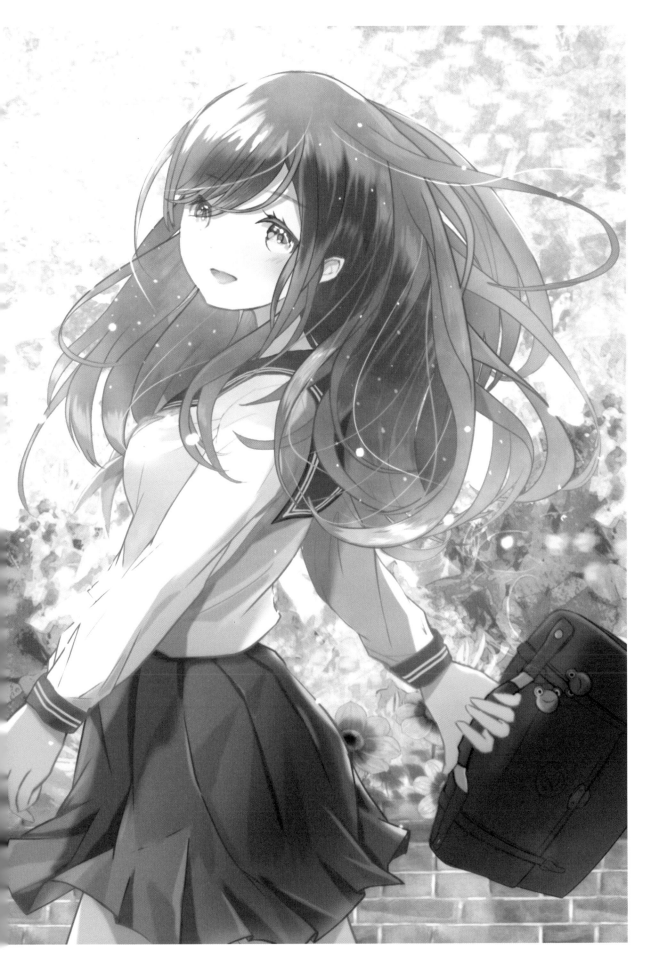

이비스 페인트를 능숙하게 다루는 요령이 가득!

Lyandi의 일러스트 그리기 과정

여기서는 이비스 페인트로 그린 이 책의 표지 일러스트를 두고 제작 과정을 설명하겠습니다. 일러스트 레이터 Lyandi는 채색 단계에서 특수 효과를 섬세하게 입혀 일러스트에 독특한 색감과 분위기를 표현 합니다. 이비스 페인트를 활용한 Lyandi의 기법을 참고해 보세요.

STEP 1 · 스케치를 그린다

완성된 모습을 떠올리면서 스케치를 그려 나갑니다. 이 책에 맞게 '손가락으로 그리기', '스마트폰으로 그리기'를 주제로, 디지털 공간의 색상환 사이를 뛰어다니는 여자아이를 구상했습니다. 그려 놓은 첫 번째 선화 스케치 레이어의 불투명도를 낮춥니다. 그 위에 두세 번째 선화 스케치 등 여러 장을 겹치고 변형 도구를 사용하여 구도를 채워 갑니다.
선화 스케치가 어느 정도 결정되면 색을 가볍게 올려 보며 마무리합니다.

> **관련 기능**
> ● 레이어 편집 ➡ 24쪽
> ● 올가미 도구 ➡ 30쪽

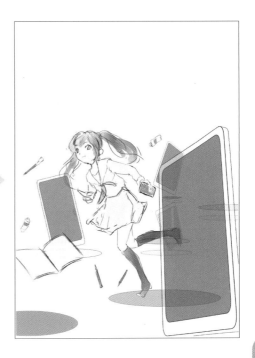

선화를 그려 나간다

스케치를 바탕으로 선화를 그립니다. 여자아이는 머리, 팔, 상반신, 하반신으로 레이어를 나누어 그리고, 변형 도구를 통해 각각 미세하게 조정합니다. 배경의 스마트폰이나 발밑의 원은 그리기 도구를 사용하여 그렸습니다.

> **관련 기능**
> ● 그리기 도구 ➡ 76쪽
> ● 복사·붙여넣기 ➡ 66쪽

소품의 경우 다른 캔버스에서 선화를 따로 그렸습니다. 여자아이와 배경을 먼저 그린 다음에 복사·붙여넣기로 소품의 선화를 배치합니다.

STEP 1에서 정리한 스케치의 불투명도를 낮추고 그 위에 선화를 그립니다.

밑색을 넣는다

선화는 딱히 신경 쓰지 않은 채로 전체 분위기를 상상하며 색칠합니다. 이 일러스트에는 스마트폰이나 원형 등 단단한 느낌의 선이 많기 때문에, 일러스트가 전반적으로 딱딱해 보이지 않도록 배경에 흐릿한 느낌의 텍스처를 붙였습니다. 채색하면서 선화도 조금씩 조정합니다.

> **관련 기능**
> ● 텍스처 도구 ➡ 44쪽

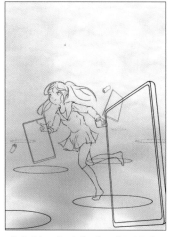 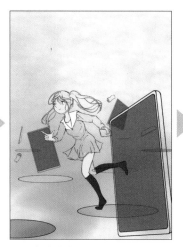 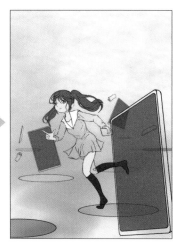

배경에 '흐린 난색' 텍스처를 붙이고, 에어브러시로 S자 선을 그립니다. 자연스레 시선이 화면 안쪽으로 유도되어 깊이감이 생깁니다.

소품과 발밑의 원, 여자아이에 색을 입힙니다. 전체 균형을 생각하며 소품을 추가합니다. 발 위치를 살짝 조정했습니다.

머리카락과 눈에 밑색을 칠했습니다. 옷은 배경색을 그대로 쓸 예정이라 칠하지 않았습니다. 색상의 전체 균형을 맞춥니다.

세부 요소를 그려 넣는다

가장 눈길을 끌었으면 하는 머리카락, 얼굴, 눈부터 그립니다. 깊이감을 생각하며 옷의 바깥쪽(배경)에서부터 인물까지 그러데이션을 넣은 후, 인물이 배경에서 들떠 보이지 않게 조정합니다. 균형을 생각하며 소품을 추가했습니다.

얼굴 윤곽이나 머리카락 방향 등의 입체감을 살피면서 색을 덧칠하고 하이라이트와 그림자를 그렸습니다. 눈 사이가 너무 멀어서 변형 도구로 위치를 조정했습니다.

소품을 추가하고 책 속의 내용을 그렸습니다.

소재와 이미지를 붙여 넣는다

이비스 페인트 앱의 자 도구와 색상 창을 캡처하여 디지털 공간이라는 배경을 강조하는 소재로 사용했습니다. 변형 도구 안에 있는 원근법 양식으로 소재에 원근감을 적용한 다음 붙여 넣었습니다. 덕분에 일러스트에 깊이감이 생겼네요.

> **관련 기능**
> ● 원근법 양식 ➡ 52쪽

【소재】

여기서는 앱 아이콘, 자 도구, 색상 창을 소재로 사용했습니다. 원근법 양식을 적용하여 붙여 넣은 후, 일러스트에 녹아들 수 있도록 불투명도를 낮춰 희미하게 만들었습니다.

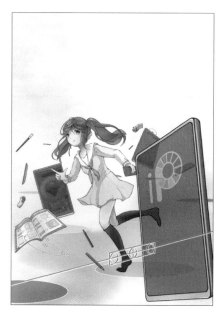

소재를 알맞게 붙여 넣었습니다. 원근법 양식을 적용한 자 도구를 배치하니 재미있는 구도가 되었네요.

바닥에 비치는 부분과 반사광을 그린다

인공적인 유리 바닥을 그려서 디지털 공간임을 강조합니다. 유리는 거울처럼 주변 사물을 비추기 때문에, 여자아이와 스마트폰이 비친 모습을 바닥에 그립니다. 또한 유리에 반사되는 빛과 색을 여자아이에 반영합니다.

▶ **관련 기능**
- 레이어 병합 ➡ 98쪽
- 세로 반전·가로 반전 ➡ 83쪽
- 만화경 자 ➡ 107쪽

 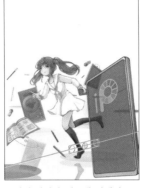 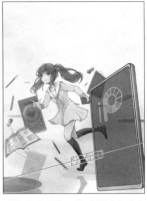

바닥에 비친 모습을 그릴 때는 여자아이 레이어만 병합한 후, 세로 반전하여 소재를 만듭니다. 기존 캔버스에 소재를 알맞게 배치한 후 불투명도를 조정합니다.

유리의 반사광 때문에 전체적으로 밝아지고, 주위 색 또한 반사됩니다. 여자아이에게 반사되는 빛과 색을 그려 넣어서 표현합니다.

비침과 반사광 표현이 끝났습니다. 이후 바닥 동그라미에 만화경 자로 그린 모양을 원근법 양식을 적용한 다음 붙여 넣었습니다.

효과를 추가한다

여자아이의 손가락 끝에서 무지개 효과가 나와 스마트폰으로 이어지는 모습을 그립니다. 우선 단색으로 기준선을 그리고, 무지개 색 텍스처를 붙인 다음 반짝이는 효과를 넣습니다. 효과가 완성되면 전체 균형을 보고 색상을 조정합니다.

▶ **관련 기능**
- 베지에곡선 ➡ 78쪽
- 클리핑 ➡ 36쪽
- 블렌드 모드 ➡ 40쪽

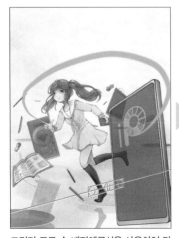 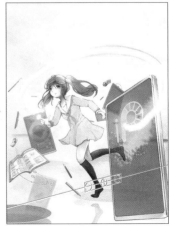

그리기 도구 속 베지에곡선을 사용하여 단색으로 선을 그립니다. 베지에곡선은 선 위치를 여러 번 조정할 수 있으므로 좋은 구도가 나올 때까지 조정합니다.

무지개 색 텍스처를 붙여 넣고 가장자리만 무지개 색을 띠도록 클리핑합니다. 지금 상태에서는 무지개 색이 너무 강하므로, 반짝이는 효과를 넣을 때 색상도 조정합니다.

선을 그린 레이어의 블렌드 모드를 '추가'로 바꾸고 반짝이는 듯한 효과를 줍니다. 이 상태로는 너무 강렬하기 때문에 불투명도를 낮추어 자연스럽게 표현했습니다.

보정한다

선화나 채색은 여기까지입니다. 이제 특수 효과를 입히고 색감을 마지막으로 조정하여 마무리합니다. 필터를 통해 흐릿한 표현을 더해서 전체적으로 연하고 부드러운 인상을 줍니다.

관련 기능

● 기본 필터 ➡ 116쪽

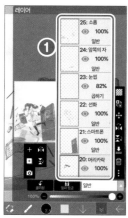

❶처럼 요소마다 레이어를 세세하게 나누어 작업했으므로 전체 병합 레이어(캔버스 레이어)를 새로 만듭니다.

전체 병합 레이어를 2장 만든 후, 그중 하나를 필터로 흐릿하게 표현합니다. 그다음 블렌드 모드를 '밝게 색상'으로 변경합니다.

전체 병합 레이어 중에 흐릿한 것을 원래 레이어에 겹친 다음, 두 레이어를 병합합니다. 또한 이 일러스트의 포인트인 여자아이의 손가락에 시선이 가도록, 손가락 끝을 기점으로 '주밍 블러' 필터를 적용합니다.

마지막으로 수정한다

전체 균형을 생각하며 색감을 조정하고 세세한 부분을 그려 넣어 마무리합니다. 마지막으로 블렌드 모드를 대비의 '오버레이'로 변경하면 완성입니다.

완성!

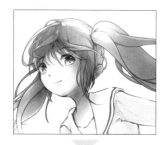

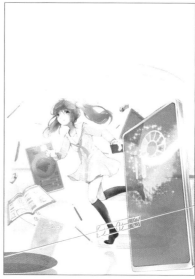

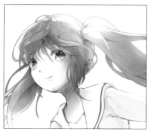

머리카락 색이 너무 진해서 밝은 분홍색으로 변경했습니다.

마법을 쓰는 듯한 분위기를 주고 싶어서 반짝이는 효과를 내는 브러시로 빛 알갱이를 그려 넣었습니다.

전체를 다시 병합한 다음, 블렌드 모드를 오버레이로 변경했습니다.

시작하며

이 책은 디지털 일러스트에 도전하려는 사람, 또는 도전한 지 얼마 되지 않은 사람의 눈높이에 딱 맞춘 스마트폰용 일러스트 앱 이비스 페인트의 설명서입니다.

이비스 페인트 공식 홈페이지에는 '자습서'라는 초보자를 위한 그림 강좌가 있습니다. 이 책에서는 그 내용을 기반으로 2019년 9월에 진행된 대규모 업데이트를 포함한 다음 추가·수정했습니다.

스마트폰으로 작업하면서 사용법을 확인할 수 있기를 바라며 이 책을 집필했습니다. 일러스트를 그릴 때 꼭 곁에 두고 활용하기 바랍니다.

이 책에서는 이비스 페인트로 그려 낸 아름다운 일러스트들을 예로 들며 사용법을 설명하고 있습니다. 아름다운 일러스트 또한 즐겨 주시면 좋겠네요.

이비스 페인트는 '그림 그리는 즐거움을 공유하자'라는 콘셉트로 제작되었습니다. 이 책이 디지털 일러스트의 재미를 느끼게 하고, 그 즐거움을 공유하는 데 도움이 되었으면 좋겠습니다.

→ 일러스트레이터 *Lyandi*

미대 대학원을 수료했으며, 작품에 여러 기법을 꼼꼼하게 녹여 내는 일러스트레이터다. 일상의 풍경을 독특한 구도로 아름답게 그려 내고 있다. 교직 경험도 있으며, 지금은 초등학생에서 성인까지 배우는 회화 교실과 일러스트 강좌를 운영하고 있다.

(이비스 페인트)
https://ibispaint.com/artist1/802808739199787008/

 @Lyandi5

자습서(초보자를 위한 그림 강좌)

https://ibispaint.com/lecture/index.jsp

ibisPaint 유튜브 채널

https://www.youtube.com/channel/
UCo2EevPr79_Ux66GACESAkQ

이비스 페인트는 홈페이지 내의 그림 강좌뿐 아니라 유튜브 채널도 운영하고 있습니다.

● 이 책에 소개된 기능의 표기는 이비스 페인트 앱을 기준으로 했으며, 그중 일부는 국립국어원의 외래어 표기법과 서로 다를 수 있습니다.

차 례

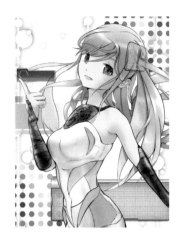

PART.1 기본기를 마스터하자

이비스 페인트 다운로드하기

이비스 페인트의 기본 앱은 무료이며, PC용 페인팅 프로그램 수준의 알찬 기능을 스마트폰·태블릿에서 사용할 수 있습니다. 이비스 페인트를 시작하기 위해 우선 앱을 다운로드해 봅시다.

이비스 페인트란?

이비스 페인트가 있으면 언제 어디서든 손가락 끝으로 스마트폰 화면을 문지르며 일러스트를 편하게 그릴 수 있어요. 일러스트나 만화를 작업하는 것은 물론, 작업 과정을 동영상으로도 남길 수 있답니다. 다양한 기능을 활용하여 일러스트를 그려 봅시다(※).
여기서는 손가락으로 스마트폰 화면을 조작하는 앱 사용법을 소개하겠습니다.

일러스트 작업	만화 작업	작업 과정 동영상 보기

▶ 사용 가능한 대표 기능

- 재료 도구 (➡44, 52쪽)
- 화면 색조 기능 (➡94쪽)
- 자 도구 (➡102~114쪽)
- 필터 도구 (➡116~143쪽)

▶ 호환 기종

【iOS/iPadOS 버전】
iOS 10.0 또는 iPadOS 13.0 이후의 아이폰(아이폰 5 이후 모델)
아이패드 프로, 아이패드(아이패드 4 이후 모델)
아이패드 미니(아이패드 미니 2 이후 모델)
아이팟 터치(6세대 이후 모델)
【안드로이드】
안드로이드 4.1 이후 버전의 스마트폰, 태블릿

프라임 멤버십 가입하기

▶ 프라임 멤버십 한정 대표 기능

기본 기능은 대부분 무료로 사용할 수 있습니다. 프라임 멤버십에 가입하면 더욱 수준 높고 편리한 기능을 사용하여 좀 더 쾌적한 환경에서 작업할 수 있습니다.

- 프리미엄 재료
- 프리미엄 폰트
- 그라데이션 맵 필터(➡128쪽) 등의 한정 필터
- 나의 갤러리에서 작품 정렬하기
- 화면 내에 광고 없음(온라인 갤러리 제외)

※ 사용할 수 있는 기능이나 호환 기종 등은 앱 사양이나 버전에 따라 달라질 수 있습니다.

 # 애플 앱 스토어에서 다운로드하기

1 받기 버튼을 누른다

❶앱 스토어에서 이비스 페인트를 검색하거나 이비스 페인트 공식 홈페이지의 ❷**다운로드 아이콘**으로 앱 스토어에 접속합니다. ❸받기 버튼을 눌러서 다운로드를 실행합니다.

2 다운로드를 실행한다

앱이 다운로드되었습니다. 홈 화면에서 ❶이비스 페인트 애플리케이션을 누릅니다.

3 다운로드 완료

앱의 메인 화면이 열렸습니다.

구글 플레이 스토어에서 다운로드하기

1 설치 버튼을 누른다

❶구글 플레이 스토어에서 이비스 페인트를 검색하거나 이비스 페인트 공식 홈페이지의 ❷**다운로드 아이콘**으로 플레이 스토어에 접속합니다. ❸설치 버튼을 눌러서 다운로드를 실행합니다.

2 다운로드를 실행한다

앱이 다운로드되었습니다. 홈 화면에서 ❶이비스 페인트 애플리케이션을 누릅니다.

3 다운로드 완료

앱의 메인 화면이 열렸습니다.

캔버스 화면과 도구 창 살펴보기

일러스트를 작업하는 화면을 캔버스 화면이라고 부릅니다. 여기서는 캔버스 화면과 함께, 일러스트 작업에 자주 사용되는 도구를 모아 놓은 도구 창을 소개하겠습니다.

 캔버스 화면

일러스트를 작업하는 화면입니다. 자주 사용하는 도구가 배치되어 있으니 위치와 이름을 기억해 두세요.

▶ **선택영역 도구**

선택한 영역을 변경하거나 잘라내기, 붙이기, 복사를 할 수 있습니다.

▶ **손떨림 방지**

손 그림에서 선이 뒤틀리지 않도록 보정하는 손떨림 방지 기능을 설정할 수 있습니다. 그 외에도 원이나 직선을 그릴 수 있는 그리기 도구가 함께 들어 있습니다.

▶ **실행취소 버튼**

직전 작업을 취소할 수 있습니다.

▶ **재실행 버튼**

취소한 작업을 원래대로 되돌릴 수 있습니다.

▶ **자 도구**

직선, 원형, 타원형, 방사형의 선을 그을 수 있는 자 도구 외에도 건물을 그릴 때 편리한 대칭 자 등이 들어 있습니다.

▶ **재료 도구**

옷 무늬 등에 쓸 수 있는 텍스처가 들어 있습니다.

▶ **색상 버튼**

색상을 선택할 수 있는 색상 창과 색상을 보관하는 컬러 팔레트 등이 들어 있습니다.

▶ **돌아가기 버튼**

작업한 작품을 한눈에 볼 수 있는 '나의 갤러리'로 돌아갈 수 있습니다. 여기를 눌러서 나의 갤러리로 되돌아가면 작업하던 일러스트는 자동 저장됩니다.

▶ **도구 설정 버튼**

선택 중인 도구의 설정을 변경할 수 있습니다. 예를 들어 브러시라면 브러시의 종류나 굵기 등을 바꿀 수 있습니다.

3.5

100

▶ **레이어 버튼**

디지털 일러스트를 그릴 때 꼭 필요한 레이어 기능이 들어 있습니다.

▶ **브러시·지우개 전환 버튼**

터치 한 번에 브러시 도구와 지우개 도구를 전환할 수 있습니다.

▶ **도구 선택 버튼**

자주 사용하는 도구를 모아 둔 도구 창을 열 수 있습니다. 자세한 설명은 오른쪽 페이지를 참고하세요.

▶ **전체 화면 버튼**

캔버스의 일러스트를 전체 화면으로 표시합니다.

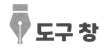 **도구 창**

도구 창 버튼을 누르면 도구 창이 열립니다. 여기에는 브러시, 지우개, 페인트 통과 같이 일러스트 작업에 자주 사용되는 도구가 모여 있습니다.

❶ 변형 도구

일러스트의 위치나 형태를 변경할 수 있습니다.

❷ 올가미 도구

손가락으로 문지른 범위를 선택영역으로 지정할 수 있습니다. 선택한 영역 내의 일러스트를 이동하거나 변형할 수 있습니다.

❸ 브러시 도구

그림 그리기에 쓰는 브러시를 선택할 수 있습니다.

❹ 손가락 도구

실제 종이에 그린 그림을 손끝으로 문지르면 연필 선이 번지거나 흐려집니다. 손가락 도구를 사용하면 디지털 화면에서 손끝으로 문지르는 효과를 재현할 수 있습니다.

❺ 페인트 통 도구

선으로 둘러싸인 부분에 사용하면 그 영역에 색을 한 번에 채울 수 있습니다. 선으로 둘러싸인 부분이 없을 때는 캔버스 전체를 채웁니다.

❻ 프레임 분할 도구

만화를 그릴 때 사용합니다. 만화의 칸을 간편하게 선으로 나눠서 그릴 수 있습니다.

❼ 캔버스 도구

캔버스의 크기 변경, 회전 등 캔버스 자체를 편집할 수 있는 도구입니다.

❽ 자동 선택 도구

선으로 둘러싸인 부분에 사용하면 그 영역을 자동으로 선택할 수 있습니다. 선으로 둘러싸인 부분이 없을 때는 캔버스 전체를 선택합니다. 선택영역을 이동·변형하거나 편집할 수 있습니다.

❾ 필터 도구

일러스트에 특수한 효과를 입힐 수 있습니다. 예를 들면 컬러 일러스트를 흑백이나 모자이크로 편집할 수 있습니다.

❿ 지우개 도구

선을 그리거나 색칠한 부분을 지울 수 있습니다.

⓫ 흐림 효과 도구

선을 그리거나 색칠한 부분을 흐리게 할 수 있습니다.

⓬ 문자 도구

일러스트에 글자를 넣을 수 있습니다.

⓭ 스포이드 도구

캔버스에 있는 색을 추출해서 사용할 수 있습니다.

⓮ 설정 버튼

동작, 압력 감도, 알림을 설정할 수 있습니다.

이 책의 사용법

이 책은 총 6장으로 이루어져 있습니다. 1장에서는 일러스트마다 작업 과정을 따라가 보면서 기본 기법을 소개합니다. 2장에서 6장까지는 기억해 두면 편리한 각종 기능과 더욱 수준 높은 레이어 기능 등, 실력을 키울 수 있는 방법을 모아 두었습니다. 다시 말해 1장에서 기초를 배우고, 2장에서 6장으로 넘어가는 구성입니다.

▶ 해설
일러스트 기법, 앱의 기능 별 용도, 구조 등을 설명합니다.

▶ 참고 페이지
해당 기능에 관한 다른 설명을 참고할 수 있도록 표기해 놓았습니다. 기능이 잘 이해되지 않는다면 적혀 있는 페이지를 참고해 주세요.

▶ 말풍선
핵심을 짚는 조언이나 추가 과정 등, 참고할 만한 의견이 담겨 있습니다.

▶ 작업 과정
해당 페이지에서 소개하는 기능을 조작 순서대로 설명합니다.

▶ 포인트
단순한 기능 사용법뿐만 아니라 응용 방법이나 핵심 조언 등을 요약했습니다.

이비
이 책의 가이드를 맡은 휴머노이드.
냉정하고 침착한 자세로 좋은 조언을 전하려고 하지만, 머리에 장식된 패널로 본심이 드러날 때도 있다.

이비스 페인트 에 대하여
- 이 책은 이비스 페인트 6.1.2 버전에 맞춰져 있습니다.
- 이비스 페인트는 주식회사 이비스의 상표이자 등록상표입니다.
- 이 책의 내용은 2019년 11월 정보를 기반으로 기재되었습니다.
- 앱의 사용법 및 버전 변경 등으로 인해 최신 상황과 달라질 수 있으므로 양해 바랍니다.

기본기를 마스터하자

실제 일러스트에 적용해 보며
일러스트 그리기에 필요한 기본 조작법을 소개합니다.
순서대로 따라하면서 일러스트를 함께 완성해 봐요.
기본기를 익히고 나면 2장부터 6장까지 소개된
응용 편으로 넘어가 보세요.

나는 앱 사용법 가이드를
맡은 이비야! 잘 부탁해!
자, 이제 이비스 페인트를
시작해 보자!

1 캔버스를 준비하자

먼저 일러스트를 그릴 캔버스를 준비합시다. 손 그림으로 치면 캔버스는 '종이'에 해당합니다. 일러스트 작업에서 앱 동작이 빨라지는 것이 좋은지, 아니면 작품이 고화질인 것이 좋은지 등 우선순위에 따라 캔버스 크기를 정해야 합니다.

새 캔버스 만들기

1 나의 갤러리를 연다

앱을 열면 메인 화면이 나타납니다. ❶나의 갤러리 버튼을 눌러 주세요.

2 새 캔버스 버튼을 누른다

나의 갤러리에서는 자신의 작품을 한눈에 볼 수 있습니다. 새로운 캔버스를 생성하려면 ❶+버튼을 눌러 주세요.

3 캔버스 크기를 정한다

여기서 앞으로 작업할 일러스트의 캔버스 크기를 선택할 수 있습니다(※).
캔버스 크기가 작으면 일러스트 작업을 할 때 앱 동작이 빨라집니다. 반면 캔버스 크기가 크면 고화질 일러스트를 그릴 수 있습니다. 여기서는 ❶3:4 크기를 선택했습니다.

4 캔버스 생성 완료

캔버스 화면입니다. 여기서 일러스트를 작업할 수 있습니다.
일러스트 작업을 중단할 때는 ❶돌아가기 버튼을 누르면 팝업창이 뜹니다. ❷나의 갤러리로 돌아가기를 선택하면 일러스트가 자동 저장된 상태에서 나의 갤러리로 돌아갈 수 있습니다.

※ 스마트폰 기종에 따라 선택 가능한 캔버스 크기가 달라질 수 있습니다.

디지털 일러스트를 손쉽게 시작하는 방법

2 손으로 그린 스케치 불러오기

디지털 일러스트의 작업 방법은 다양하지만, 여기서는 스케치 그리기 → 선화 그리기 → 밑색 칠하기 → 보정하기 순서대로 진행해 보겠습니다. 이에 따라 먼저 스케치를 그려 봅시다. 다음은 손으로 그린 스케치를 데이터로 불러오는 방법입니다.

👆 스케치 불러오기

1 손으로 그린 스케치를 촬영한다

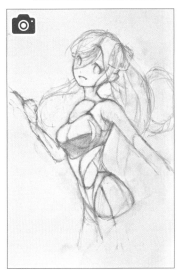

디지털 일러스트를 처음 접한 경우에는 조작에 익숙하지 않으므로 갑자기 작은 화면에서 그리기가 어렵습니다. 우선 스케치북에 손으로 스케치를 그려 봅시다. 다 그리고 나면 스마트폰 카메라로 촬영합니다.

2 촬영한 사진을 불러온다

❶레이어 버튼을 선택한 다음, ❷이미지 불러오기를 누릅니다.
스마트폰 갤러리가 열리면 앞서 촬영한 그림을 선택합니다. OK 버튼을 누르면 선 드로잉(선화) 추출 여부를 묻는 팝업창이 뜨지만, ❸처럼 취소 버튼을 누르면 됩니다(※).

3 위치와 크기를 조정한다

그림을 선택하면 그림을 이동할 수 있는 변환 모드가 됩니다. 아래 조작법을 따라 그림의 위치를 조정한 다음 ❶OK 버튼을 누릅니다.

▶위치 조정
한 손가락으로 드래그

▶확대·축소
두 손가락을 오므렸다 펴기

▶회전
❷회전을 켜고 두 손가락으로 드래그

4 불러오기 완료

그림 불러오기가 완료되었습니다.
스케치 단계부터 이비스 페인트로 그릴 수도 있으니 익숙해지고 나면 시도해 보세요.

※ 선 드로잉 추출로 스케치의 선을 불러온 다음에 그 선을 따라 선화를 그릴 수도 있습니다. 여기서는 기본 조작 설명을 위해 선 드로잉 추출을 취소했습니다.

편한 수정 작업을 위해 꼭 알아 둘 것

3 레이어 편집 방법

디지털 일러스트는 손 그림처럼 종이 한 장에 작업하는 것이 아니라 종이 여러 장을 겹치는 것에 가깝습니다. 따라서 레이어의 구조를 파악하면 손쉽게 수정할 수 있습니다.

레이어란?

【완성본】

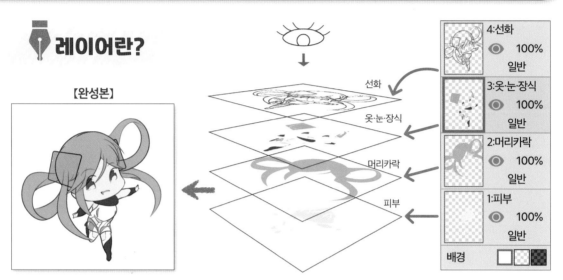

	4:선화	
	👁	100%
		일반
	3:옷·눈·장식	
	👁	100%
		일반
	2:머리카락	
	👁	100%
		일반
	1:피부	
	👁	100%
		일반
배경		

레이어는 '층'이라는 뜻입니다. 디지털 일러스트에서는 레이어를 여러 개 겹쳐서 작업합니다. 간단히 말하자면 투명한 필름(레이어) 여러 장에 각각 선화나 채색을 작업한 다음, 겹쳐서 위에서 내려다보면 하나의 일러스트로 보이는 방식입니다.

▶ 레이어를 여러 개로 나누는 이유

레이어를 나누면 수정이나 보정이 편하다는 장점이 있습니다. 레이어를 분리하면 머리카락 색만 바꾸고 싶을 때나 선화에서 눈만 수정하고 싶을 때 그 부분만 수정할 수 있습니다. 머리카락, 옷, 피부 등 큰 덩어리로 레이어를 나눠 놓으면 좋습니다.

【원본】

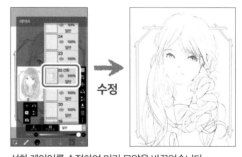

선화 레이어를 수정하여 머리 모양을 바꾸었습니다.

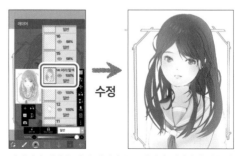

머리카락 채색을 마친 레이어를 수정하여 머리카락 색을 바꾸었습니다.

 # 레이어 순서 변경

1 작업할 레이어를 위쪽으로 옮긴다

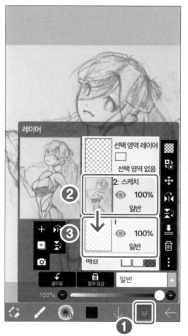

우선 ❶레이어 버튼을 눌러서 레이어 창을 엽니다. **STEP 2(➡23쪽)**까지 작업을 끝낸 상태라면 ❷스케치 레이어가 위에 있을 것입니다.

스케치 그림은 불투명한 상태라서 이 레이어보다 밑에 있는 레이어에 선을 그려도 보이지 않습니다. 스케치 레이어를 밑으로 옮겨서 ❸투명한 레이어가 위로 오도록 합시다. 레이어의 왼쪽에 있는 ❹섬네일을 위아래로 드래그하면 레이어의 상하 순서를 바꿀 수 있습니다.

2 순서 변경 완료

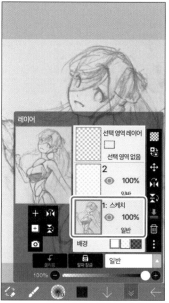

레이어 순서가 변경되었습니다.

레이어 불투명도 변경

1 스케치 레이어의 불투명도를 바꾼다

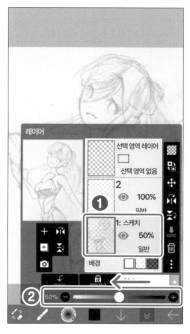

스케치의 선을 덧대어 그리면서 (트레이스) 디지털 선화를 만듭니다.

스케치 선이 짙으면 스마트폰으로 작업한 선과 겹쳐서 어떤 선이 작업 중인지 알기 어렵습니다. 따라서 스케치 레이어의 불투명도를 낮춰야 합니다.

우선 스케치 레이어를 선택합니다. 선택한 레이어는 ❶과 같이 파란색이 됩니다. 선택 중인 레이어에서는 선을 긋거나 지우개를 쓰며 작업할 수 있습니다. 그 상태에서 ❷불투명도 슬라이더를 조정하여 불투명도를 50%까지 낮춥니다.

2 불투명도 변경 완료

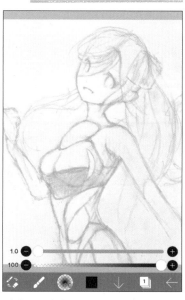

선이 옅어지며 덧대어 그릴 준비가 완료되었습니다.

4

스케치를 덧대어 그려 보자

'원화 위에 덧대어 그리기'를 흔히 트레이스라고 합니다. STEP 3에서 불러온 스케치 위에 선을 덧대어 그리고 선화를 작업해 봅시다. 여기서 다루는 기능은 그림 그리기의 기본이라고 할 수 있습니다. 모두 손쉬운 기능이니 하나하나 제대로 익혀 보세요.

브러시 선택

1 브러시 도구를 연다

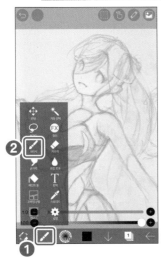

❶도구 선택 버튼을 눌러서 도구 창을 열고 ❷브러시 도구를 선택합니다.

2 브러시를 선택한다

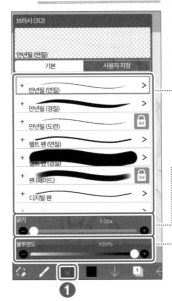

❶브러시 설정 버튼을 눌러서 브러시 설정 창을 엽니다. 브러시 종류를 선택하고 굵기나 불투명도를 조정합니다.

▶ **브러시 목록**
브러시 종류가 나열되어 있습니다. 마음에 드는 브러시를 선택합니다.

▶ **굵기**
슬라이더를 좌우로 드래그하여 브러시의 굵기를 변경합니다.

▶ **불투명도**
슬라이더를 좌우로 드래그하여 브러시의 불투명도를 변경합니다.

덧대어 그리기

1 작업할 레이어를 선택한다

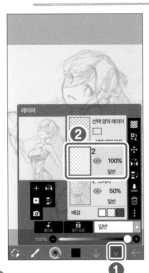

❶레이어 버튼으로 레이어 창을 열고 ❷투명한 레이어를 선택했는지 확인합니다.

2 스케치를 따라 덧대어 그린다

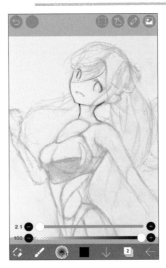

오른쪽 페이지의 기본 조작법을 참고하여 현재 레이어에 스케치 선을 덧대어 그려 봅시다.

 # 기본 조작법

▶ 그리기

손가락 하나로 화면을 드래그하여 선을 긋습니다.

▶ 실행취소

동시에 두 손가락으로 화면을 터치하면 직전 작업을 취소할 수 있습니다. 연속으로 터치하면 누른 횟수만큼 취소할 수 있습니다.

▶ 재실행

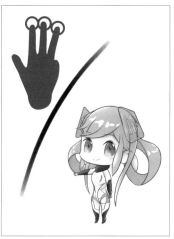

동시에 세 손가락으로 화면을 터치하면 실행취소한 작업을 되돌릴 수 있습니다. 연속으로 터치하면 누른 횟수만큼 실행취소한 작업이 되돌아옵니다.

▶ 캔버스 이동

두 손가락으로 화면을 터치한 채 그대로 움직이면(드래그) 화면 안에서 캔버스를 옮길 수 있습니다.

▶ 축소

두 손가락으로 화면을 터치한 채 손끝을 모으면 축소할 수 있습니다.

▶ 확대

두 손가락으로 화면을 터치한 채 손끝을 벌리면 확대할 수 있습니다.

 # 지우개 도구

1 지우개 도구를 연다

❶도구 선택 버튼을 눌러서 도구 창을 열고 **❷지우개 도구**를 선택합니다.

2 지우개 도구를 설정한다

❶지우개 설정 버튼을 눌러서 지우개 창을 엽니다. 지우개 도구는 투명한 브러시라고 생각하면 이해하기 쉽습니다. 브러시 종류를 선택하고 굵기나 불투명도를 조정합니다.

▶**지우개 목록**

지우개 브러시 종류가 나열되어 있습니다. 원하는 브러시를 선택합니다.

▶**굵기**

슬라이더를 좌우로 드래그하여 브러시의 굵기를 변경합니다.

▶**불투명도**

슬라이더를 좌우로 드래그하여 브러시의 불투명도를 변경합니다.

3 지우개로 선을 지운다

지우고 싶은 선 부분을 손끝으로 문지르면 선을 지울 수 있습니다.

POINT

전환 버튼을 활용하자!

❶브러시·지우개 전환 버튼을 누르면 브러시 도구와 지우개 도구를 쉽게 전환할 수 있습니다. 잘 활용하여 작업에 드는 수고를 덜어 보세요.

브러시의 굵기를 조절해서 지우개 크기를 키우면 넓은 범위를 한 번에 쉽게 지울 수 있어!

 # 실행취소와 재실행

1 실행취소와 재실행 기능을 사용해 보자

▶ 실행취소 버튼

직전 작업을 취소할 수 있습니다. 여러 번 터치하면 누른 횟수만큼 취소할 수 있습니다.

▶ 재실행 버튼

취소한 작업을 원래대로 되돌릴 수 있습니다. 여러 번 터치하면 누른 횟수만큼 실행취소한 작업이 되돌아옵니다.

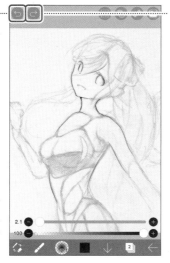

이것으로 기본 조작법을 다 배웠어! 이제 스케치를 옮겨 놓은 선화에 직접 작업해 보자!

기본 조작법(➡27쪽)에서 설명한 대로 직접 화면을 눌러서 진행해도 됩니다. 자신에게 편한 방법을 선택해 보세요.

PART 1 기본기를 마스터하자

POINT

손떨림 방지란?

손떨림 방지는 선을 깔끔하게 그을 수 있도록 돕는 기능입니다. 손떨림 방지 기능을 켜지 않은 상태로 선을 그으면 일정하지 못하고 떨리게 됩니다. 화면 상단에 있는 **❶손떨림 방지 기능**을 눌러서 손떨림 방지 창을 열고 원하는 선을 그릴 수 있게 조정해 보세요.

【손떨림 방지를 껐을 때】【손떨림 방지를 켰을 때】

▶ 손떨림 방지

보정 강도를 선택할 수 있습니다.

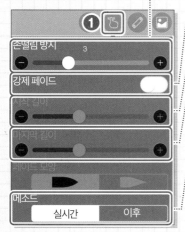

▶ 강제 페이드

설정을 켜면 선의 시작과 마지막 길이를 조정할 수 있습니다.

▶ 시작 길이

선의 시작 부분 길이를 조정할 수 있습니다.

▶ 마지막 길이

선의 마지막 부분 길이를 조정할 수 있습니다.

▶ 메소드

【시작과 마지막 조정】

시작 100% 마지막 0%

시작 0% 마지막 100%

수치가 클수록 붓 끝을 당긴 듯이 가늘어진 부분이 길어집니다.

보정 방법에서 '실시간'과 '이후' 중 하나를 선택할 수 있습니다. 실시간 보정은 선을 그을 때 자동으로 매끄러운 선으로 재빠르게 보정해 줍니다. 이후 보정은 덧대어 그릴 때처럼 선을 천천히 긋는 작업에 적합합니다. 평소 일러스트를 작업할 때는 실시간 보정을 선택하는 것이 좋습니다.

선화 2단계: 다시 그리지 않고 처음 그린 선을 살리는 법

5 선화 조정하기

선화를 그린 후에 입의 위치나 눈의 크기를 변경하고 싶다면 올가미 도구로 조정하여 마무리할 수 있습니다. 처음부터 다시 그릴 필요 없이 그려 놓은 선을 살릴 수 있어서 편리합니다.

👆 올가미 도구

1 올가미 도구를 연다

❶**도구 선택 버튼**을 눌러서 도구 창을 열고 ❷**올가미 도구**를 선택합니다.

2 선택영역 모드를 고른다

선택영역 모드를 3가지 중에서 선택합니다. 아직 익숙하지 않다면 '추가' 모드를 선택하여 여러 번에 걸쳐 선택영역을 만드는 것이 좋습니다.

▶ **설정 모드**

선을 한 번에 그어서 선택영역을 만드는 모드입니다. 새로운 영역을 선택하면 그전에 선택했던 범위는 사라집니다.

▶ **추가 모드**

현재 선택되어 있는 영역에 새로 선택한 영역이 추가됩니다.

▶ **빼기 모드**

현재 선택되어 있는 영역 안에서 선을 그으면 그 부분이 지워집니다.

3 조정할 영역을 선택한다

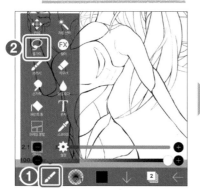

조정하려는 부분에 손끝으로 점선 테두리를 두릅니다. 영역이 선택되었다면, 오른쪽 그림을 참고하여 선택영역을 어떻게 처리할지 선택합니다.

선택 영역 레이어

선택 영역

올가미 도구로 선택한 영역은 레이어 창의 선택 영역 레이어에서 파란색으로 나타납니다.

▶ **선택 영역 반전 버튼**

선택영역이 반전됩니다.

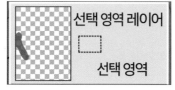

▶ **변형 버튼**

선택영역을 이동·변형할 수 있습니다.

▶ **선택 삭제 버튼**

선택영역을 해제할 수 있습니다.

4 변형 버튼을 선택한다

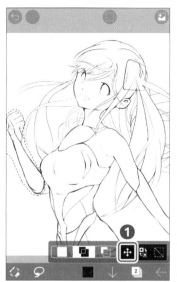

여기서는 오른팔을 변형하고 위치를 옮길 것이므로 ❶ **변형 버튼**을 선택했습니다.

5 선택영역을 옮긴다

아래 조작법을 따라 선택영역의 선화를 조정한 다음 ❶OK 버튼을 누릅니다.

▶위치 조정
한 손가락으로 드래그

▶확대·축소
두 손가락을 오므렸다 펴기

▶회전
❷회전을 켜고 두 손가락으로 드래그

6 스케치 레이어를 숨긴다

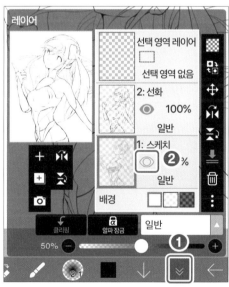

조정이 끝나면 필요 없어진 스케치 레이어를 숨김으로 설정합니다. ❶**레이어 버튼**으로 레이어 창을 열고 ❷**표시 버튼**을 누르면 레이어를 숨길 수 있습니다. 숨김 상태에서는 눈 아이콘이 하얗게 변합니다.

【표시】

【숨김】

7 선화 완성

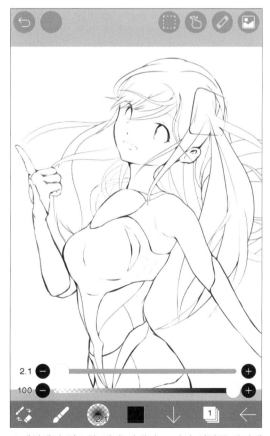

스케치에서 필요한 선만 덧대어 그려서 선화를 완성해 보세요.

딱 맞는 색을 찾기 위하여

6

색을 고르는 방법

이제 채색 단계로 넘어가 봅시다. 색을 선택하려면 우선 색상 창 사용법을 익혀야 합니다. 색상 선택에는 색상·채도·명도로 색을 표현하는 HSB와 빨강·초록·파랑 3가지 색을 섞어서 표현하는 RGB가 있습니다. 이 2가지 방법 중 하나로 색상을 선택하면 됩니다.

색상 창

1 색상 창을 연다

브러시 도구를 선택한 상태로 ❶색상 창을 누릅니다.

2 색상 창에서 색을 고른다 (HSB 슬라이더)

색상을 조정해서 원하는 색을 선택해 보세요.

HSB나 RGB 같은 색의 표현 방법을 '컬러 모델'이라고 불러. HSB는 색상·채도·명도 3가지 지표를 사용해서, 예를 들어 색의 밝기만 조정하고 싶을 때 편리해. 한편 RGB는 빨강·초록·파랑 3가지 지표를 사용해서, 예를 들어 어떤 색상의 붉은빛만 조정하고 싶을 때 편리해. 용도에 맞게 사용해 보자.

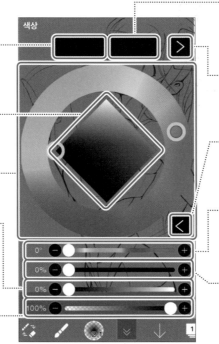

▶ **변경 전 색상**
색상 창을 막 열었을 때의 색입니다.

▶ **HSB 박스**
채도(색의 선명도)와 명도(색의 밝기)를 변경합니다.

▶ **색상환**
색상(컬러)을 조정합니다.

▶ **명도**
명도(색의 밝기)를 변경합니다. 슬라이더를 좌우로 드래그하면 HSB 박스에서 선택한 색도 변경됩니다.

▶ **불투명도**
불투명도를 변경합니다.

▶ **현재 색상**
현재 색상 창에서 선택한 색입니다.

▶ **HSB·팔레트 화면 전환 버튼**
색상환 화면과 팔레트 화면을 전환할 수 있습니다.

▶ **HSB·RGB 전환 버튼**
HSB나 RGB로 컬러 모델을 전환할 수 있습니다.

▶ **색상**
색상을 변경합니다. 슬라이더를 좌우로 드래그하면 색상환에서 선택된 색도 변경됩니다.

▶ **채도**
채도를 변경합니다. 슬라이더를 좌우로 드래그하면 HSB 박스에서 선택된 색도 변경됩니다.

👆 RGB 슬라이더

1 RGB 슬라이더를 연다

❶HSB·RGB 전환 버튼을 눌러서 RGB 슬라이더를 엽니다.

2 RGB 슬라이더에서 색을 고른다

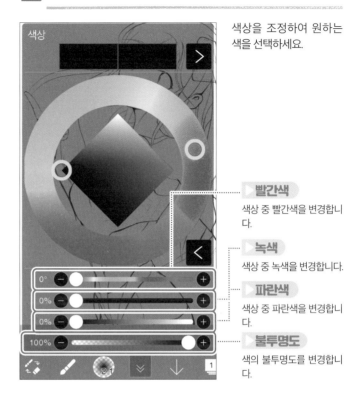

색상을 조정하여 원하는 색을 선택하세요.

▶빨간색
색상 중 빨간색을 변경합니다.

▶녹색
색상 중 녹색을 변경합니다.

▶파란색
색상 중 파란색을 변경합니다.

▶불투명도
색의 불투명도를 변경합니다.

👆 컬러 팔레트

1 컬러 팔레트를 연다

컬러 팔레트에 색을 보관할 수 있습니다. 색상 창에서 **❶HSB· 팔레트 전환 버튼**을 눌러서 팔레트를 엽니다.

2 팔레트에 색상을 등록한다

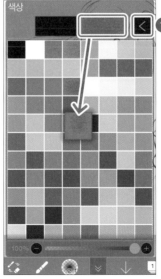

색을 드래그하여 원하는 칸에 옮겨 보세요. 색상이 등록되면 칸의 색이 변경됩니다. **❶HSB· 팔레트 전환 버튼**을 다시 누르면 색 조정 화면으로 돌아갈 수 있습니다.

부위별로 레이어를 나눠서 보정을 간단하게!

7 밑색을 칠해 보자

채색의 준비 단계로서 밑색을 칠해 봅시다. 페인트 통 도구를 사용하면 선으로 이어진 영역을 단번에 칠할 수 있습니다. 피부, 머리카락, 옷 등 부위별로 레이어를 나누어 밑색을 칠해 두면 보정 작업이 편해집니다.

밑색 레이어 생성

1 새 레이어를 추가한다

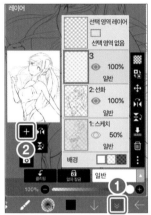

머리카락이나 옷 등의 부위별로 레이어를 나눕니다. ❶레이어 버튼으로 레이어 창을 열고 ❷레이어 추가를 눌러서 새 레이어를 만듭니다.

2 레이어 순서를 바꾼다

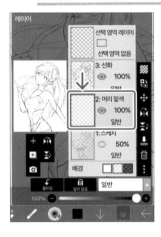

앞서 생성한 레이어를 선화 레이어 밑으로 옮깁니다.

페인트 통 도구

1 페인트 통을 연다

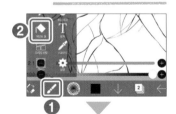

❶도구 선택 버튼을 눌러서 도구 창을 열고 ❷페인트 통 도구를 선택합니다. 그다음 ❸설정 버튼을 눌러서 페인트 통 설정을 실행합니다.

▶ **테두리**

페인트 통으로 색을 채울 영역의 경계선을 선택합니다. 불투명도를 선택하면 터치한 영역과 가까운 불투명한 부분에 색을 채우고, 색상을 선택하면 같은 색인 부분에 색을 채웁니다.

▶ **확장**

색 경계에서 얼마만큼 확장 또는 축소할지 설정할 수 있습니다. 픽셀 단위(➡68쪽)로 수치가 0이면 경계선에 딱 맞춰서, 마이너스이면 경계선보다 적게, 플러스이면 경계선보다 넓게 색을 채웁니다.

▶ **레이어 선택**

레퍼런스 레이어에서 특정 레이어를 선택하고 있을 때, 참조할 레이어를 선택합니다.

2 페인트 통 도구를 설정한다

여기서는 버켓 설정을 켠 채로 페인트 통을 사용했습니다.

▶ **버켓** 범용성이 높은 쪽으로 자동 설정됩니다.

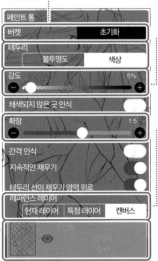

▶ **강도**

채색 시작점과 다른 부분의 경계를 색상 차이에 따라 조정할 수 있습니다.

▶ **레퍼런스 레이어**

채색 범위를 어떤 레이어를 참조하여 결정할지 지정할 수 있습니다. 현재 레이어라면 현재 레이어를, 특정 레이어라면 레이어 선택에서 지정할 수 있는 레이어를, 캔버스라면 레이어 전체를 결합한 일러스트를 참조합니다.

3 원하는 색을 선택한다

❶색상 버튼을 눌러서 색상 창을 열고 원하는 색을 선택하세요.

4 색을 채운다

선으로 둘러싸인 부분을 선택하고 색 채우기를 실행합니다. 색이 삐져나온다면 해당 부분의 선이 끊어진 것일 수도 있습니다. 선을 확인해 보세요.

5 밑색 작업 완료

밑색 칠이 끝났습니다. 밑색 단계에서는 어디를 어떤 색으로 칠할지 대강 정해 두어야 합니다.

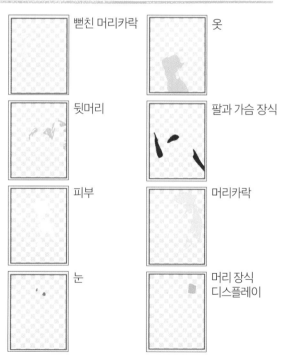

뻗친 머리카락 / 옷 / 뒷머리 / 팔과 가슴 장식 / 피부 / 머리카락 / 눈 / 머리 장식 디스플레이

나중에 보정할 것을 생각하여 밑색 레이어를 세세하게 구분했습니다. 여기서는 뻗친 머리카락, 뒷머리, 피부, 눈, 옷, 팔과 가슴 장식, 머리카락, 머리 장식 디스플레이까지 밑색 레이어를 8개 만들었습니다.

어떤 레이어에 무엇을 그렸는지 알 수 있도록 레이어 이름을 변경(➡88쪽)해 두세요.

삐져나오지 않게 칠하려면 꼭 알아야 할 것

8 클리핑 제대로 사용하기

클리핑이란 어느 레이어를 그 밑의 레이어에 결합하는 기능입니다. 클리핑을 실행한 레이어는 결합한 레이어의 채색 부분 이외에는 색을 칠할 수 없습니다.

클리핑이란?

레이어의 클리핑을 켠 상태로 클리핑한 레이어에 색을 칠하면 바로 밑에 있는 레이어의 채색 부분에만 그림을 그릴 수 있습니다.
다시 말해 피부의 밑색을 칠한 레이어에 새로운 레이어를 클리핑하면, 피부 부분에만 색을 칠할 수 있고, 그 밖으로 색이 삐져나오지 않습니다.

【클리핑을 껐을 때】　　　　【클리핑을 켰을 때】

👆 클리핑 기능

1 새 레이어를 추가한다

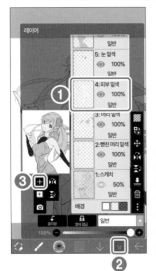

여기서는 ❶의 피부 밑색 레이어에 새로운 레이어를 클리핑합니다. ❷**레이어 버튼**으로 레이어 창을 열고 ❸**레이어 추가**를 선택해서 새 레이어를 생성합니다.

2 레이어를 클리핑한다

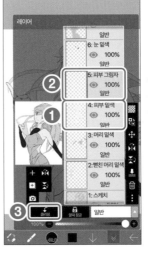

❶위에 새 레이어❷가 생겼습니다. 새 레이어를 선택한 상태로 ❸**클리핑 버튼**을 눌러서 ❶에 클리핑합니다.
클리핑 버튼을 누르면 바로 밑 레이어에 선택한 레이어가 클리핑됩니다. 원하는 레이어에 따라 클리핑할 레이어의 순서를 옮깁니다.

3 클리핑 완료

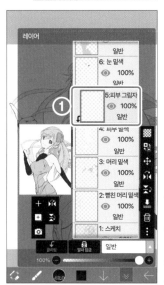

클리핑이 완료되었습니다. 클리핑된 레이어는 ❶처럼 보통 레이어보다 오른쪽으로 밀리고 왼쪽에 화살표 마크로 표시되어 있습니다.

레이어 개수가 늘어나면 해당 일러스트 파일을 열었을 때 앱 동작이 느려질 거야. 실행 속도가 느려진 것 같다면 레이어 결합(➡46쪽)으로 레이어 개수를 줄이거나 캔버스 사이즈 변경(➡68쪽)으로 캔버스 크기를 줄여 보자.

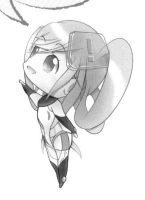

여러 개의 레이어를 클리핑하려면

클리핑 기능으로 1개 레이어에 여러 개의 레이어를 클리핑할 수 있습니다.

1 새 레이어를 추가한다

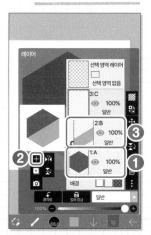

여기서는 ❶의 A라는 레이어에 새로운 레이어를 클리핑해 보겠습니다. ❷레이어 추가를 눌러서 레이어를 만들고, 이미 클리핑된 ❸의 B 레이어 위에 배치합니다.

2 클리핑을 실행한다

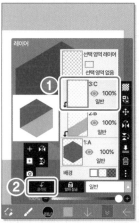

앞서 생성한 ❶의 C 레이어를 선택한 채로 ❷클리핑 버튼을 눌러서 클리핑을 실행합니다.

3 채색한다

녹색으로 칠한 부분이 먼저 클리핑한 B 레이어에 그린 것이고, 보라색으로 칠한 부분이 새로 클리핑한 C 레이어에 그린 것입니다. B 레이어를 끼워서 클리핑했지만, B 레이어의 영향을 받지 않고 A 레이어의 밑칠 범위에 맞춰 채색된 것을 알 수 있습니다.

POINT

열은 그림자로 부드러운 인상을 주자

9 그러데이션 채색

에어브러시를 사용해 그러데이션을 칠해 봅시다. 에어브러시는 스프레이를 뿌리는 것처럼 채색할 수 있어서 열은 그림자를 표현하기에 적합합니다. 에어브러시와 클리 핑 기능을 사용하여 그러데이션 채색 방법을 익혀 보세요.

그러데이션 채색

1 에어브러시를 선택한다

브러시 도구를 선택한 상태로 ❶브러시 설정 버튼을 눌러서 브러시 창을 엽니다. 브러시 목 록에서 ❷에어브러시를 선택하고 채색할 부분 에 따라서 굵기나 불투 명도를 조절합니다.

2 원하는 색을 선택한다

❶색상 창을 열고 원하 는 색을 선택합니다.

3 채색한다

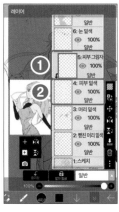
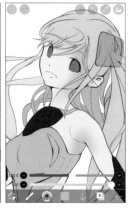

실제로 색을 칠해 봅시다. 이때 그러데이션으로 색을 채 울 ❶레이어를 ❷피부 밑색 레이어에 클리핑해 두면 예 시처럼 피부 부분에만 그림자를 만들 수 있습니다.

4 채색 완료

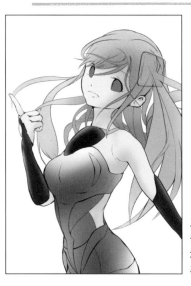

그러데이션 채색 을 사용하여 전 체적으로 음영을 주었습니다.

같은 색으로 표현할 때 사용하는 간편한 기능

10 스포이드 도구

이미 사용한 색을 다시 쓰고 싶을 때, 같은 색을 색상 상에서 찾는 건 어렵습니다. 스포이드 도구를 사용하면 이미 캔버스에 채색한 색과 동일한 색을 추출하여 사용할 수 있습니다.

스포이드 도구

1 스포이드 도구를 선택한다

❶도구 선택 버튼을 눌러서 도구 창을 열고 ❷스포이드 도구를 선택합니다. 캔버스에서 원하는 색을 터치하면 그 색을 추출할 수 있습니다.

빠른 아이드로퍼 기능

1 빠른 아이드로퍼를 사용해 보자

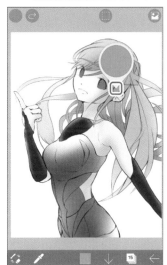

브러시 도구를 선택한 상태로 화면을 길게 누르면 스포이드 도구 없이도 그 부분의 색을 추출할 수 있습니다.

빠른 아이드로퍼의 설정을 바꾸는 법

무심코 화면을 길게 누르기만 해도 빠른 아이드로퍼 기능이 자동으로 실행됩니다. 딱히 필요하지 않을 때는 빠른 아이드로퍼 기능을 꺼보세요.

POINT

❶도구 선택 버튼을 눌러서 도구 창을 열고 ❷설정 창을 선택합니다.

❶빠른 아이드로퍼를 눌러서 기능을 끕니다.

특수 효과로 일러스트를 훨씬 더 좋게!

11 하이라이트와 그림자 표현

레이어의 블렌드 모드를 변경하여 하이라이트와 그림자를 넣어 봅시다. 각종 블렌드 모드를 통해 반짝이는 효과를 넣거나 밑색과 어울리는 그림자 색을 자동으로 계산할 수도 있습니다.

블렌드 모드란?

블렌드 모드란 레이어의 합성 방법을 의미합니다. 합성 방법을 변경한 레이어를 일러스트에 겹치는 방식으로 특수 효과를 연출할 수 있습니다.

블렌드 모드는 퍼지거나 흔들리거나 번지는 빛과 그림자를 표현하기에 적합합니다. 이 기능을 배워 두면 물밑이나 나뭇잎 사이로 비치는 빛, 눈동자의 반짝임 등을 표현할 수 있습니다.

【보정 전 그림】

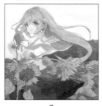

블렌드 모드
일반

【겹칠 그림】

블렌드 모드
추가
불투명도 100%

【완성된 일러스트】

▶ '추가'와 '곱하기'

블렌드 모드의 추가와 곱하기를 사용해 하이라이트와 그림자를 넣어 봅시다.

하이라이트를 넣을 때는 주로 추가를 사용합니다. 추가로 설정한 레이어에 선을 그으면 반짝이는 듯한 효과가 납니다.

한편 그림자를 넣을 때는 주로 곱하기를 사용합니다. 곱하기로 설정한 레이어에 선을 그으면 그려 놓은 색과 아래 레이어의 색을 곱한 색이 나옵니다.

【추가】

왼쪽은 만년필 브러시로 그린 것, 오른쪽은 에어브러시로 그린 것입니다. 희미한 빛을 표현할 때는 에어브러시가 적합합니다.

【곱하기】

곱하기로 설정한 레이어에 아래 레이어와 같은 색을 칠했습니다. 밑색보다 조금 더 짙은 색이 나오기 때문에, 밑색과 잘 어우러져 그림자를 자연스럽게 표현할 수 있습니다.

추가와 곱하기를 제대로 사용하면 작품의 수준이 무척 올라가!

 # 하이라이트 넣기

1 새 레이어를 추가한다

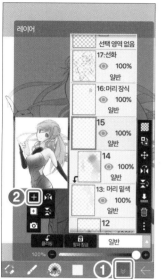

❶**레이어 버튼**으로 레이어 창을 열고 ❷**레이어 추가**로 새 레이어를 생성합니다.

2 레이어를 클리핑한다

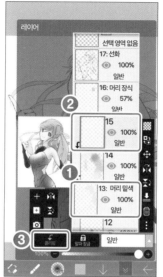

앞서 생성한 새 레이어를 하이라이트를 넣으려는 밑색 레이어에 클리핑합니다. 여기서는 머리카락에 하이라이트를 넣을 것이므로 ❶머리카락 밑색 레이어 위에 ❷새 레이어를 옮기고 ❸**클리핑**을 선택합니다.

3 블렌드 모드를 변경한다

앞서 클리핑한 레이어를 선택한 상태로 ❶**일반**을 눌러서 블렌드 모드 창을 엽니다. 이후 ❷**추가**를 선택합니다.

4 브러시와 색상을 선택한다

하이라이트 표현을 위해 브러시 창에서 ❶**에어브러시**를, 색상 창에서는 ❷**흰색**을 선택합니다.

5 하이라이트를 넣는다

앞서 블렌드 모드를 바꾼 레이어를 선택하고 머리카락에 하이라이트를 그려 넣습니다.

6 불투명도를 조절한다

하이라이트가 너무 진하면 하이라이트를 넣은 레이어를 선택한 상태로 ❶레이어 불투명도 슬라이더를 움직여 불투명도를 낮춥니다.

👆 그림자 넣기

1 새 레이어를 클리핑한다

하이라이트를 넣을 때와 마찬가지로 우선 ❶레이어 추가로 새 레이어를 생성합니다. ❷클리핑을 눌러서 새 레이어를 그림자를 넣으려는 밑색 레이어에 클리핑합니다. 여기서는 머리카락 밑색에 클리핑했습니다.

2 블렌드 모드를 변경한다

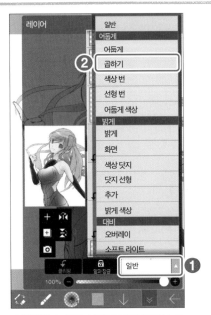

❶일반을 누르고 블렌드 모드 창에서 ❷ 곱하기를 선택합니다.

3 채색한다

앞서 블렌드 모드를 바꾼 레이어를 선택하고 머리카락에
그림자를 넣습니다. 머리카락에 밑색과 같은 색을 칠하면
자연스러운 색감의 그림자를 만들어 낼 수 있습니다.

4 불투명도를 조정한다

그림자가 너무 진하면 그림자 레이어의 **❶레이
어 불투명도 슬라이더**를 움직여 불투명도를 낮
춥니다.

5 하이라이트와 그림자 넣기 완료

빛이 닿는 위치를 고려하면서 전체적으로 그림자와 하이라
이트를 넣어 보세요.

하이라이트랑
그림자가 들어가니 일러스트에
입체감이 생겼어!

간단하게 모양을 추가하는 방법

12 텍스처를 붙이자

텍스처란 타일 무늬, 체크무늬처럼 모양이나 무늬를 가진 소재를 뜻합니다. 섬세한 모양이나 무늬를 손으로 그리려면 시간과 수고가 들어가지만, 이미 등록된 텍스처를 사용하면 손쉽게 일러스트에 모양과 무늬를 넣을 수 있습니다.

텍스처 적용하기

1 레이어를 선택한다

텍스처를 붙여 넣으면 자동으로 텍스처 레이어가 새로 나타납니다. 이때 밑색 레이어에 클리핑된 레이어를 선택한 상태로 붙여 넣으면 클리핑된 상태로 텍스처 레이어가 생성됩니다. 여기서는 ❶팔과 가슴 장식 밑색 레이어에 클리핑한 상태로 텍스처 레이어를 생성할 것이므로 클리핑된 ❷레이어를 선택했습니다.

2 재료 도구를 연다

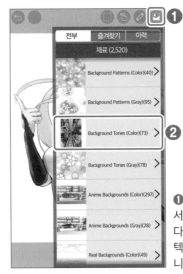

❶재료 버튼을 눌러서 재료 도구를 엽니다. 여기서는 ❷에서 텍스처를 선택했습니다.

3 텍스처를 고른다

원하는 텍스처를 선택합니다. 여기서는 ❶을 선택했습니다. 텍스처 선택이 끝나면 ❷와 같이 텍스처 레이어가 ❸밑색 레이어에 클리핑된 상태로 신규 생성됩니다.

4 크기를 조절한다

아래 조작법을 따라 텍스처의 크기나 위치를 조정한 다음 ❶ OK 버튼을 누릅니다.

▶위치 조정
한 손가락으로 드래그

▶확대·축소
두 손가락을 오므렸다 펴기

▶회전
❷회전을 켜고 두 손가락으로 드래그

5 붙여넣기 완료

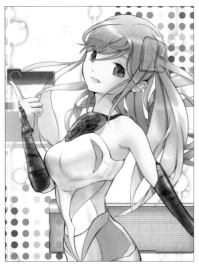

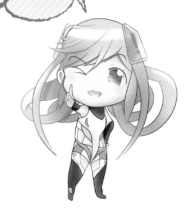

이비스 페인트에는 수많은 텍스처가 등록되어 있어! 다양하게 활용해 보자!

텍스처 붙여넣기를 완료했습니다. 선명한 디지털 공간을 떠올리면서 다채로운 배색의 도트 무늬와 그림이나 텍스트가 표시될 법한 홀로그래피 텍스처를 사용했습니다.

POINT

다양한 텍스처를 활용하자

이비스 페인트에는 약 2,500종의 텍스처가 있습니다. 텍스처를 사용하여 창작의 폭을 넓혀 보세요.

배경

▶ Real Backgrounds(Color)의 Bench 01

Real Backgrounds(Color)에는 일러스트에 그대로 쓸 수 있는 컬러 배경이 들어 있습니다. 이 텍스처에는 원래 나무 밑에 벤치가 있었지만 텍스처를 붙여 넣을 때 나무 부분만 보이도록 조정했습니다.

빛 전체

▶ Fire, Water, Light(Color)의 Underwater 02

Fire, Water, Light(Color)에는 무지개, 불꽃놀이, 불길, 바람 공격 효과 같은 텍스처들이 들어 있습니다. 여기서는 물속에 빛이 비치는 듯한 텍스처를 사용해서 햇빛을 표현했습니다. 블렌드 모드를 '하이라이트'로 바꾸고 불투명도를 30%로 설정하여 겹쳤습니다.

치마

▶ Cloth Patterns(Color)의 Dot floret 2

Cloth Patterns(Color)에는 체크무늬, 꽃무늬, 아가일 무늬 등 옷을 화려하게 만들어 주는 텍스처가 들어 있습니다. 여기서는 작은 꽃무늬로 차분하고 귀여운 느낌을 표현했습니다.

머플러

▶ Japanese Texture(Color)의 Thunder and Cloudes 02

Japanese Texture(Color)에는 소나무, 학, 매화, 국화 등을 모티브로 삼은 무늬 외에도 화살 무늬 등 일본 스타일의 텍스처가 들어 있습니다. 여기서는 번개와 구름 텍스처로 머플러에 모양을 새겼습니다. 번개무늬가 머플러의 그물코처럼 보이도록 조정했습니다.

코트

▶ Material Patterns(Gray)의 Cloth 01

Material Patterns(Gray)에는 기린이나 호랑이 등이 들어간 동물무늬와 삼베, 비늘, 아스팔트 등 소재 특유의 거친 느낌을 표현할 수 있는 흑백 텍스처가 들어 있습니다. 여기서는 천의 질감을 표현할 수 있는 텍스처를 사용해 코트에 천 질감을 추가했습니다. 블렌드 모드를 오버레이로 변경하고 불투명도를 60%로 설정하여 겹쳤습니다.

앱 동작이 빨라지는 방법

13 레이어 병합하기

여러 레이어를 사용해 작업한 일러스트는 용량이 커지게 되고, 그로 인해 그 일러스트를 연 상태에서는 이비스 페인트의 실행 속도가 느려집니다. 앱이 느려진 것 같다면 레이어를 병합해 보세요.

레이어 병합

1 레이어를 병합한다

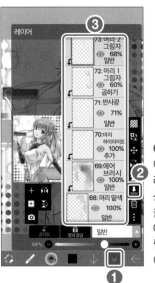

❶레이어 버튼으로 레이어 창을 열고 병합하려는 레이어를 선택한 상태로 ❷레이어 병합을 터치합니다.
여기서는 머리카락을 그릴 때 생성한 ❸모든 레이어를 병합했습니다.

2 레이어 병합 완료

머리카락 그림에 사용한 레이어가 병합되어 ❶레이어에 합쳐졌습니다.
레이어 병합이 완료되면 레이어 숫자가 줄고 일러스트의 데이터 용량도 작아집니다. 한번 병합하면 되돌릴 수 없으니 신중하게 실행하세요.

POINT

레이어 병합 순서

레이어를 병합할 때는 위쪽 레이어부터 순서대로 병합해야 합니다. 중간 레이어부터 병합하기 시작하면, 클리핑이 빠져 선택한 영역도 사라질 수 있습니다. 다시 말해 생각한 대로 일러스트를 저장할 수 없습니다.

제대로 저장한 일러스트

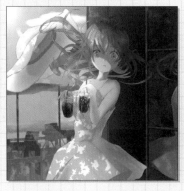

순서가 바뀐 일러스트

완성한 작품을 즐기는 방법

일러스트 감상

일러스트가 완성되면 나의 갤러리에서 감상해 보세요. 이비스 페인트에는 작업 과정을 동영상으로 다시 볼 수 있는 기능도 있습니다. 열심히 작업한 과정이 담겨 있으니 꼭 한번 살펴보면 좋겠네요.

나의 갤러리에서 작품 감상

1 나의 갤러리로 돌아간다

❶돌아가기 버튼을 누르면 STEP 1(➡22쪽)에서 설명한 대로 나의 갤러리에 돌아가기 위한 팝업창이 뜹니다. ❷나의 갤러리로 돌아가기를 선택하여 나의 갤러리로 이동합니다.

2 나의 갤러리에서 감상한다

나의 갤러리에서 작품 목록을 볼 수 있습니다. 이 표시 방식을 목록 보기라고 합니다. 다시 편집하고 싶을 때는 작품을 선택하고 ❶편집 버튼을 누르면 됩니다.

3 전체 화면으로 감상한다

목록 보기에서 작품을 누르면 전체 화면으로 이동합니다. 전체 화면에서는 좌우로 넘겨서 이전 작품이나 다음 작품으로 이동할 수 있습니다. 목록 보기로 돌아가려면 작품을 위아래로 밀거나 ❶돌아가기 버튼을 누르면 됩니다.

▶ 재생 버튼

작업 과정이 담긴 동영상이 재생됩니다.

▶ ⓘ 버튼

제목 등 작품 정보를 편집할 수 있습니다.

▶ 공유 버튼

파일 형식을 선택한 후 작품을 저장할 수 있습니다.

▶ ⋯ 버튼

작품을 복사하거나 삭제할 수 있습니다.

더 많은 사람에게 보여 주기 위해

15 업로드·공유하는 방법

작품을 완성했다면 이비스 페인트가 운영하고 있는 온라인 갤러리에 업로드해 보세요.
온라인 갤러리에 업로드한 그림은 트위터나 페이스북에도 공유할 수 있습니다.

👆 업로드

1 아트워크 정보 화면을 연다

❶ⓘ**버튼**을 눌러서 아트워크 정보 화면을 엽니다. 그다음 작품 정보를 입력하세요.

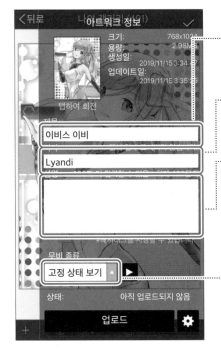

▶**제목**
작품 제목을 입력하는 칸입니다.

▶**저자**
제작자 이름을 입력하는 칸입니다.

▶**설명**
작품에 대한 생각 등 의견을 입력하는 칸입니다. 해시태그를 입력해 놓으면 온라인 갤러리에서 해시태그로 검색할 수 있습니다.

▶**무비 종류**
동영상 재생 방식을 선택할 수 있습니다. '고정 상태 보기'가 대체로 무난합니다.

2 계정을 선택한다

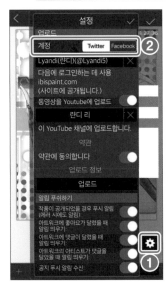

❶**설정 버튼**을 눌러서 전체 설정 화면을 엽니다. ❷**계정 선택**에서 트위터나 페이스북 계정을 선택하고 계정 정보를 등록합니다.

3 약관에 동의한다

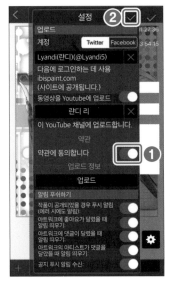

약관 내용을 확인하고 문제가 없으면 ❶ '약관에 동의합니다' 버튼을 누릅니다. 이후 ❷**OK 버튼**을 눌러서 아트워크 정보 화면으로 돌아갑니다.

4 작품을 업로드한다

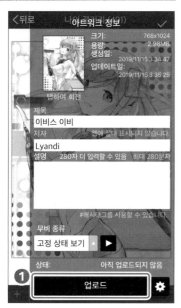

❶**업로드 버튼**을 누르면 이비스 페인트 온라인 갤러리에 작품이 올라갑니다.

5 온라인 갤러리에서 감상한다

메인 화면에서 ❶**온라인 갤러리 버튼**을 누르면 온라인 갤러리에 들어갈 수 있습니다. 온라인 갤러리 안의 나의 페이지에서 업로드한 작품을 볼 수 있습니다.

공유

1 아트워크 정보 화면을 연다

❶ⓘ**버튼**을 눌러서 아트워크 정보 화면을 엽니다.

2 작품을 공유한다

❶**작품 URL**을 누르면 'Twitter로 트윗하기'나 'Facebook에 공유하기'를 묻는 팝업창이 뜹니다. 원하는 영상 재생 방식을 선택하여 공유해 보세요.

작업 과정 동영상도 배워 보자

이비스 페인트에서는 캔버스마다 일러스트 작업 과정을 동영상으로 볼 수 있습니다. 온라인 갤러리에는 작업 과정 영상과 함께 작품이 업로드되므로, 동영상 또한 하나의 작품이라고 볼 수 있습니다. 여기서는 동영상을 작품으로 만드는 팁을 소개하겠습니다.

작업 과정 동영상 감상하기

우선 동영상 재생 방법을 소개하겠습니다. 나의 갤러리에서 원하는 작품을 고르고 전체 화면으로 표시한 다음 ❶**재생 버튼**을 누릅니다.
재생 화면으로 이동하면 동영상이 자동으로 재생됩니다. 여러 가지 버튼을 조작하여 동영상을 감상해 보세요. ❷**닫기**를 누르면 동영상 재생 화면이 닫힙니다.

제목: 이비스 이비 시간: 8:53

▶ 맨 처음으로
동영상 첫 부분으로 돌아갑니다.

▶ 재생·일시정지 버튼
동영상을 재생 또는 일시정지합니다. 현재 표시된 건 재생 버튼입니다.

▶ 재생 속도
현재 재생 속도를 표시합니다. 재생 속도는 1배속, 2배속, 4배속, 8배속, 16배속, 초고속(∞)이 있습니다.

▶ <<
여러 번 누르면 속도 단계를 점차 떨어트릴 수 있습니다.

▶ >>
여러 번 누르면 <<를 눌러서 떨어뜨린 속도를 다시 올릴 수 있습니다.

작업 과정 동영상을 작품으로 만들 때 참고할 구상 포인트

포인트 1	포인트 2	포인트 3
확인 작업은 복사한 캔버스에서 하기	**작업의 공백 시간 없애기**	**동영상 연출 생각하기**

확인 작업은 복사한 캔버스에서 하기

일러스트를 작업할 때는 선화를 좌우 반전하여 균형을 확인하거나 여러 가지 텍스처를 대보는 등, 확인하며 시행착오를 거치기도 합니다. 이러한 작업을 작품의 캔버스에서 하면 작업 과정 영상에 그대로 남습니다. 따라서 캔버스를 따로 복사하여 그곳에서 확인하고 업로드할 캔버스로 돌아가 마저 그려야 합니다.

작업의 공백 시간 없애기

작업 중간에 수작업으로 확인하거나 자료를 모아야 해서 작업이 중단될 수도 있습니다. 캔버스를 연 채로 방치하면 작업 과정 동영상에 아무것도 진행되지 않은 공백 시간이 생기고 맙니다. 이것을 방지하려면 캔버스를 자주 닫아서 일러스트 완성까지의 과정이 가급적 깔끔해 보이도록 해야 합니다.

동영상 연출 생각하기

작업 과정 동영상에서 마지막 부분이 한 번에 밝아지게 연출하면 꽤 멋집니다. 이를 위해 작업 막바지에 일부러 블렌드 모드를 추가로 변경하고 바로 지우고는 합니다. 일러스트 자체로는 무의미한 과정을 넣는 것이죠. 이같이 연출하면 동영상 마지막 부분에 화면 전체가 반짝반짝 빛나는 효과가 들어가 대미를 장식할 수 있습니다.

편리한 기능을 마스터하자

일러스트를 더욱 쉽고 능숙하게 작업할 수 있는
편리한 기능과 기법을 소개합니다.
이 기능을 배워 두면 일러스트를 더욱 폭넓게 표현할 수 있고,
복잡한 일러스트에서는 작업 시간과 수고를 덜 수 있습니다.

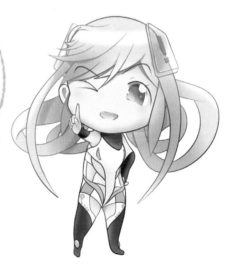

일러스트를 작업하다가
막히면 여기를 참고하자!
해결 방법을 찾을 수
있을지도 몰라!

텍스처를 변형하여 입체감을 표현하는
재료 도구(원근법·그물망 양식)

텍스처를 캔버스에 그대로 붙이면 종이를 그냥 잘라 붙인 것처럼 평면적으로 표현됩니다. 붙여 넣고 싶은 부분에 맞추어 원근법 양식이나 그물망 양식을 적용하면 더욱 자연스럽게 표현할 수 있습니다

원근법 양식과 그물망 양식이란?

텍스처 변형에는 원근법 양식과 그물망 양식이 있습니다.
원근법 양식은 텍스처에 원근감을 넣어서 붙이는 방식입니다. 방바닥이나 건물 벽 등, 깊이 있는 평면에 텍스처를 붙일 때 사용합니다.
그물망 양식은 치마처럼 꽤 복잡한 형태에 텍스처를 붙일 때 사용합니다. 옷 모양은 주름에 따라 달리 보이기 때문에 일러스트에서도 주름에 맞게 텍스처를 변형하면 더욱 자연스럽게 연출할 수 있습니다.

【원근법 양식 예시】

【그물망 양식 예시】

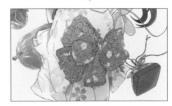

원근법 양식

1 새 레이어를 선택한다

텍스처를 새로 붙이면 선택한 레이어 위에 텍스처 레이어가 자동 생성됩니다. 텍스처는 처음에 불투명도가 100%이므로 위치를 잘못 지정하면 아래 일러스트가 모두 가려집니다.
여기서는 선화에 텍스처를 변형하여 넣을 것이므로 ❶선화 레이어 밑에 텍스처 레이어를 생성했습니다. 우선 선화 레이어 아래에 있는 ❷레이어를 선택합니다.

2 텍스처를 고른다

❶재료 도구를 눌러서 재료 창이 열리면 붙여 넣을 텍스처를 선택합니다. 여기서는 ❷를 선택했습니다. 재료 선택이 끝나면 레이어 창에 ❸텍스처 레이어가 자동으로 생성됩니다.

3 원근법 양식을 선택한다

❶**원근법 양식**을 선택합니다.

4 무늬의 밀도를 조정한다

슬라이더를 각각 조정하여 붙여 넣으려는 부분에 맞도록 텍스처 모양을 변경합니다.

반복
반복 기능을 켜면 일러스트에 걸맞게 무늬의 밀도를 설정할 수 있습니다.

반복 X
슬라이더를 좌우로 드래그하여 가로 방향으로 무늬 밀도를 변경합니다.

반복 Y
슬라이더를 좌우로 드래그하여 세로 방향으로 무늬 밀도를 변경합니다.

단계 X
슬라이더를 좌우로 드래그하여 가로 방향으로 무늬 위치를 변경합니다.

단계 Y
슬라이더를 좌우로 드래그하여 세로 방향으로 무늬 위치를 변경합니다.

5 위치에 맞게 변형한다

❶**패스**를 드래그하여 일러스트에 맞게 텍스처를 변형합니다. 알맞게 바꾼 다음 ❷ **OK 버튼**을 누릅니다.

6 완성

원근법 양식을 사용해서 텍스처를 붙여 넣었습니다. 붙여 넣은 텍스처를 다시 변형하려면 텍스처를 붙인 레이어를 선택한 상태로 도구 창에서 변형 도구를 선택하면 됩니다.

 # 그물망 양식

1 밑색을 마친 일러스트를 준비한다

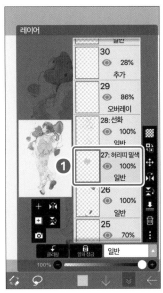

텍스처를 붙여 넣으려는 부분에 밑색을 칠해 둔 레이어를 준비합니다. 여기서는 기모노의 허리띠 부분에 텍스처를 붙여 넣을 것이므로 ❶허리띠 밑색 레이어를 생성했습니다.

> 여기서는 텍스처 레이어를 생성한 후에 밑색 레이어에 클리핑할 거야.
> 해당 부분의 모양을 알 수 있기 때문에 텍스처의 특징을 잘 살려서 변형할 수 있는 것이 장점이지.

2 텍스처를 고른다

앞서 말한 밑색 레이어를 선택한 상태로 ❶재료 도구를 눌러서 재료 창이 열리면 붙여 넣을 재료를 선택합니다. 여기서는 ❷를 선택했습니다.

3 그물망 양식을 선택한다

❶그물망 양식을 선택합니다.

4 무늬의 밀도를 조정한다

슬라이더를 각각 조정하여 붙여 넣으려는 부분에 맞추어 텍스처 모양을 변경합니다.

❶ 분할 X

슬라이더를 좌우로 드래그하여 가로 분할 수를 변경합니다.

❷ 분할 Y

슬라이더를 좌우로 드래그하여 세로 분할 수를 변경합니다.

❸ 매끄러움

슬라이더를 좌우로 드래그하여 변형했을 때의 매끄러움 정도를 조정합니다.

❹ 반복

반복 기능을 켜면 일러스트에 걸맞게 무늬의 밀도를 설정할 수 있습니다.

❺ 단계 X

슬라이더를 좌우로 드래그하여 가로 방향으로 무늬 위치를 변경합니다.

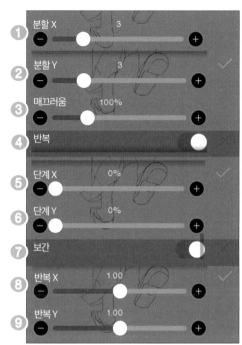

❻ 단계 Y

슬라이더를 좌우로 드래그하여 세로 방향으로 무늬 위치를 변경합니다.

❼ 보간

보간을 끄고 텍스처를 최대한 확대하면 무늬의 선이 계단 현상으로 들쭉날쭉 거칠어 보입니다. 그 상태로 보간을 켜면 거칠어진 경계가 흐려져 부드러워집니다. 보간은 모양을 변형했을 때 그림이 깨지는 현상을 보정하는 기능입니다. 처음에는 보간이 켜져 있습니다.

❽ 반복 X

슬라이더를 좌우로 드래그하여 가로 방향으로 무늬 밀도를 변경합니다.

❾ 반복 Y

슬라이더를 좌우로 드래그하여 세로 방향으로 무늬 밀도를 변경합니다.

5 위치에 맞게 변형한다

❶패스를 드래그하여 일러스트에 맞게 텍스처를 변형합니다. 알맞게 바꾼 후 ❷OK 버튼을 누릅니다. ❸ 밑색 레이어에 ❹텍스처 레이어를 클리핑해서 삐져나온 텍스처를 처리합니다.

6 완성

【그물망 양식 있음】

【그물망 양식 없음】

그물망 양식을 사용해서 텍스처를 붙여 넣었습니다. 그물망 양식 덕분에 허리띠의 주름에 맞게 모양이 변형되어 더욱 자연스럽게 마무리되었네요..

2

프레임 분할 도구

만화의 칸(프레임)은 어떻게 표현하느냐에 따라 여러 형태로 분할됩니다. 사다리꼴, 직사각형, 평행사변형 등 일정한 모양을 유지하기 어려운 만화의 칸을 프레임 분할 도구를 통해 편리하게 나눌 수 있습니다.

프레임 분할 도구

1 스케치를 그린다

우선 만화 스케치를 준비합니다.

2 프레임 분할 도구를 연다

❶도구 창을 열고 ❷프레임 분할 도구를 선택합니다. 캔버스를 터치하면 나타나는 ❸프레임 추가 버튼을 누릅니다.

3 프레임을 조정한다

슬라이더를 각각 알맞게 조정한 후 ❶OK 버튼을 누릅니다.

수평 공간
슬라이더를 좌우로 드래그하여 화면 좌우 가장자리 여백을 조정합니다.

수직 공간
슬라이더를 좌우로 드래그하여 화면 상하 가장자리 여백을 조정합니다.

프레임 굵기
슬라이더를 좌우로 드래그하여 칸의 외곽선 굵기를 변경합니다.

테두리 색
칸의 외곽선 색을 변경합니다.

POINT

프레임 분할 레이어 나누기

프레임을 조정하고 OK 버튼을 누르면 프레임 분할 레이어가 자동으로 생성됩니다. 또 다른 프레임 분할 레이어를 생성하고 싶다면 프레임 분할 레이어가 아닌 다른 레이어를 선택한 상태로 2, 3 번 과정을 반복하면 됩니다. 해당 프레임의 프레임 분할 레이어를 선택하면 프레임의 크기를 바꾸는 등 프레임을 편집할 수 있습니다.

4 프레임 구분 설정을 한다

프레임을 분할하기 전에 프레임 구분 설정을 합니다. 프레임 분할 도구를 선택한 상태로 ❶ **편집 버튼**을 선택합니다.

만화는 왼쪽에서 오른쪽으로, 위에서 아래로 읽는다는 규칙이 있어. 그러니까 칸의 좌우 간격은 좁게, 위아래 간격은 넓게 하면 읽기 편해져.

수평 간격

슬라이더를 좌우로 드래그하여 프레임을 가로로 분할할 때 간격의 넓이를 조정합니다.

수직 간격

슬라이더를 좌우로 드래그하여 프레임을 세로로 분할할 때 간격의 넓이를 조정합니다.

❶

5 프레임을 분할한다

스케치의 프레임 분할을 따라 프레임을 나누어 봅시다.

6 프레임 분할 완료

프레임 분할이 완료되었습니다. 자동 선택 도구(➡ 80쪽)로 프레임 안을 선택하고 그림을 그리면, 테두리 밖으로 그림이 삐져나오지 않아서 좋습니다.

프레임 복수 선택

1 프레임을 여러 개 선택해 보자

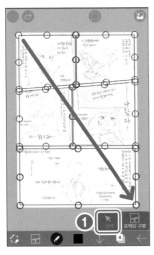

❶**선택 모드**를 누른 상태로 원하는 프레임 위를 드래그하면 여러 개의 프레임을 선택할 수 있습니다. 선택된 프레임은 한꺼번에 설정을 변경하거나 삭제할 수 있습니다.

프레임 변형

1 프레임을 변형해 보자

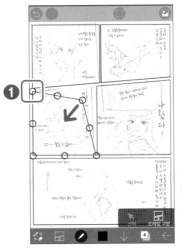

선택한 프레임에는 ❶ **패스**가 나타납니다. 패스를 드래그하면 프레임의 형태를 바꿀 수 있습니다.

테두리 설정 변경

1 테두리 설정을 바꿔 보자

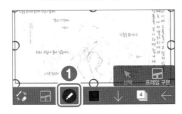

설정을 변경하려는 프레임을 선택하고 ❶**도구 설정 버튼**을 터치합니다. 도형 속성 창에서 설정을 변경한 다음 ❷ **OK 버튼**을 누릅니다.

▶ **테두리 색**

테두리 색을 변경합니다.

▶ **테두리 굵기**

슬라이더를 좌우로 드래그하여 테두리 굵기를 변경합니다.

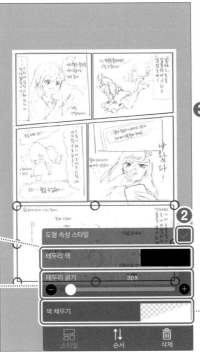

'색 채우기'를 누르면 색 채우기 창이 열립니다. 처음에는 ❸**불투명도 슬라이더**가 불투명도 0%로 설정되어 있으며, 오른쪽으로 드래그하면 선택한 칸 안쪽을 색칠할 수 있습니다.

▶ **색 채우기**

칸 안에 채울 색을 변경합니다.

 # 프레임 삭제

1 삭제 탭을 연다

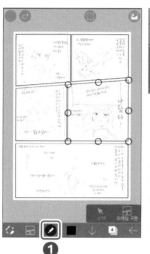

삭제하고 싶은 칸을 선택한 상태로 **①프레임 설정**을 누릅니다. 도형 속성 창을 열고 **②삭제 탭**을 선택합니다.

2 프레임을 삭제한다

①삭제 버튼을 눌러서 선택한 칸을 삭제합니다.

POINT

그리기 도구로 말풍선 그려 넣기

만화를 그릴 때면 인물의 속마음이나 대사를 표현하는 말풍선이 자주 등장하게 됩니다. 그리기 도구(➡76쪽)를 사용하여 말풍선을 그려 넣는 방법을 소개하겠습니다.

1 브러시와 색상을 선택한다

브러시 창에서 **①펠트 펜(경질)**을, 색상 창에서 **②검은색**을 선택합니다.

2 그리기 도구를 선택한다

①손떨림 방지 기능을 눌러서 손떨림 방지 창을 열고 그리기 도구 중에서 **②타원**을 선택합니다. **③채우기**를 켜고 **④색깔 채우기**를 하얀색으로 설정합니다.

3 말풍선을 그린다

말풍선을 넣으려는 칸에 타원을 그립니다. 테두리가 검은색, 안이 하얀색으로 채워진 말풍선이 생겨납니다. 그리기 도구에서 직사각형을 선택하면 직사각형 말풍선도 그릴 수 있습니다.

TOOL 3 문자 도구

문자 도구로 일러스트 안에 문자를 넣거나 만화에 대사를 입력할 수 있습니다. 또한 설정을 바꿔 문자를 변형하거나 반짝이는 효과를 넣는 등 다채로운 표현이 가능합니다.

문자 도구

1 문자 도구를 연다

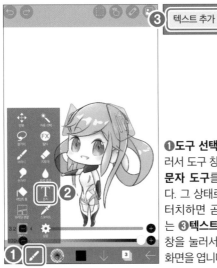

❶**도구 선택 버튼**을 눌러서 도구 창을 열고 ❷**문자 도구**를 선택합니다. 그 상태로 캔버스를 터치하면 곧장 나타나는 ❸**텍스트 추가** 팝업 창을 눌러서 문자 입력 화면을 엽니다.

2 문자를 입력한다

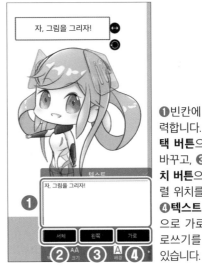

❶빈칸에 문자를 입력합니다. ❷**서체 선택 버튼**으로 서체를 바꾸고, ❸**텍스트 배치 버튼**으로 문자 정렬 위치를 결정하며, ❹**텍스트 방향 버튼**으로 가로쓰기나 세로쓰기를 선택할 수 있습니다.

3 문자 크기를 바꾼다

❶크기 탭을 누르고 ❷**크기 슬라이더**를 좌우로 드래그하여 문자 크기를 변경합니다.

4 문자와 테두리의 색을 바꾼다

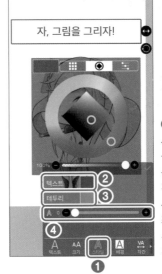

❶**스타일 탭**을 눌러서 ❷**텍스트**로 글자 색상을, ❸**테두리**로 문자 테두리 색을 변경합니다. 또한 ❹**테두리 굵기 슬라이더**를 좌우로 드래그하여 테두리 선의 굵기를 변경할 수 있습니다.

5 배경색과 여백 크기를 변경한다

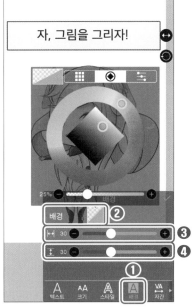

❶**배경 탭**을 누르고 ❷**배경**을 선택하여 문자 배경색을, ❸**가로 여백**과 ❹**세로 여백 슬라이더**로 배경의 여백 크기를 조정합니다.

6 자간을 조정한다

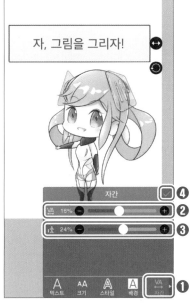

❶**자간 탭**을 열고 ❷**자간**과 ❸**행간 슬라이더**로 자간과 행간을 조정합니다. 모두 알맞게 조정한 후 ❹**OK 버튼**을 누릅니다.

7 완성

문자 도구를 사용하여 텍스트를 입력했습니다. 새로운 텍스트를 입력하면 텍스트 레이어가 추가로 생성됩니다.

POINT

텍스트를 다른 레이어로 분리하는 법

작업하는 일러스트에 따라 텍스트별로 레이어를 나눌지 말지 선택할 수 있습니다. 레이어를 나누면 텍스트별로 편리하게 보정을 넣을 수 있습니다. 반대로 나누지 않으면 한꺼번에 보정이 가능합니다.

【레이어를 분리하지 않음】　　【레이어를 분리함】

기존 텍스트 레이어를 선택한 상태로 문자 도구를 사용하면 기존 텍스트 레이어에 텍스트가 추가됩니다.

기존 텍스트 레이어가 아닌 다른 레이어를 선택한 상태로 문자 도구를 사용하면 새로운 텍스트 레이어가 생성됩니다.

 # 텍스트 재편집

1 텍스트 레이어를 선택한다

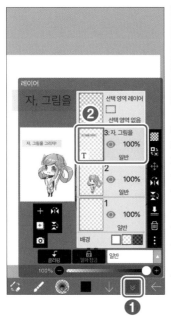

❶ **레이어 버튼**으로 레이어 창을 열고 재편집하려는 텍스트가 있는 레이어를 선택합니다. 여기서는 ❷의 텍스트 레이어를 선택했습니다. 텍스트 레이어에는 섬네일의 왼쪽 아래에 ❸과 같은 마크로 표시되어 있습니다.

2 재편집할 텍스트를 선택한다

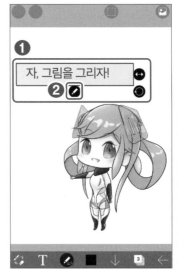

문자 도구를 선택한 상태로 재편집하고 싶은 텍스트를 누릅니다. 선택한 텍스트는 ❶처럼 테두리 선이 빨갛게 변합니다. 그 상태로 ❷**편집 버튼**을 누르면 문자 설정 창이 열리며 재편집할 수 있습니다.

 # 텍스트 삭제

1 텍스트를 삭제해 보자

삭제하고 싶은 텍스트를 선택한 상태로 문자 설정 창의 ❶**삭제 탭**을 엽니다. ❷**삭제 버튼**을 누르면 해당 텍스트를 삭제할 수 있습니다.

텍스트 순서 변경

1 텍스트 레이어의 순서를 바꿔 보자

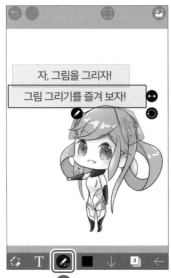

같은 레이어 안에 있는 텍스트는 상하 순서를 바꿀 수 있습니다. 순서를 바꾸고 싶은 텍스트 레이어를 선택한 상태로 문자 도구를 열고 ❶**도구 설정 버튼**을 누릅니다. 그다음 ❷**순서 탭**을 누르고 텍스트를 드래그하여 상하 순서를 바꿉니다.

 # 비트맵 이미지로 변경하여 텍스트 변형

글자는 텍스트 형태를 유지하도록 설정되어 있어 기본적으로 변형할 수 없습니다. 그러나 비트맵 이미지로 변경한 다음 그림 데이터로 변환하면 다른 일러스트와 마찬가지로 변형하거나 반짝이게 하는 등 보정을 입힐 수 있습니다. 한번 비트맵 이미지로 변경하면 텍스트 데이터로 되돌릴 수 없으니 신중하게 실행하세요.

1 비트맵 이미지로 변경을 선택한다

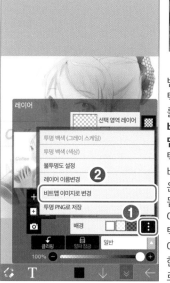

변형하거나 보정하려는 텍스트가 있는 레이어를 선택한 상태로 ❶··· 버튼을 누르고 ❷비트맵 이미지로 변경을 선택합니다.
비트맵 이미지로 변경은 레이어 단위로 실행됩니다. 같은 레이어 안에서 바꾸고 싶지 않은 텍스트는 변경하기 전에 레이어를 복사하여 한쪽을 텍스트 레이어로 남겨 두세요.

2 레이어 이동 창을 연다

앞서 비트맵 이미지로 바꾼 레이어를 선택한 상태로 ❶레이어 이동을 누릅니다. 텍스트 레이어를 비트맵 이미지로 변경하면 ❷같은 마크는 사라지고 ❸처럼 변합니다.

3 텍스트를 변형한다

텍스트를 변형합니다. 여기서는 그물망 양식을 사용했습니다. 레이어를 알맞게 바꾼 다음 ❶OK 버튼을 누릅니다.

4 완성

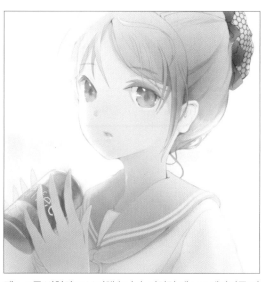

텍스트를 변형하고 보정했습니다. 이처럼 텍스트 레이어를 비트맵 이미지로 변경하면 곡면이나 울퉁불퉁한 곳에도 텍스트를 붙여 넣을 수 있습니다. 다시 말해 펄럭이는 깃발이나 캐릭터가 입은 주름진 티셔츠에도 텍스트 넣기가 가능합니다.

TOOL

작업 중간에 캔버스 크기를 바꿔야 할 때

4 캔버스 크기 변경

작업하다 보면 일러스트가 생각보다 커지거나 작아지는 경우가 생기기도 합니다. 캔버스 크기를 바꾸면 기존 캔버스 크기에 얽매이지 않고 원하는 크기로 그릴 수 있어요.

캔버스 다듬기

1 캔버스 도구를 연다

여기서는 캔버스 다듬기를 실행하여 필요 없는 부분을 잘라 내고 필요한 부분만 남겼습니다. **❶도구 선택 버튼**을 눌러서 도구 창을 열고 **❷캔버스 도구**를 선택합니다.

2 다듬기 도구를 선택한다

캔버스 도구에서 ❶ **다듬기**를 선택합니다.

3 다듬을 캔버스 영역을 선택한다

❶패스를 드래그하여 다듬을 영역을 선택합니다. 그러면 파란 선 안쪽의 그림은 남고 영역 밖의 캔버스는 지워집니다. 영역을 알맞게 선택한 다음 **❷OK 버튼**을 누릅니다.

4 다듬기 완료

다듬기가 완료되었습니다. 필요 없는 부분을 다듬기로 잘라 내면 일러스트 전체의 균형이 맞아떨어집니다.

 # 캔버스 늘리기

1 캔버스 사이즈 변경을 선택한다

여기서는 캔버스 크기를 늘려 봅시다. 먼저 캔버스 도구에서 **❶캔버스 사이즈 변경**을 선택합니다.

2 캔버스 크기를 조정한다

슬라이더를 각각 조정하여 원하는 캔버스 크기로 변경합니다. 알맞게 조정한 후 **❶OK 버튼**을 누릅니다.

비율 유지

이 설정을 켜면 캔버스 너비와 높이 비율을 유지한 채 캔버스 크기를 바꿀 수 있습니다.

높이

높이를 변경할 수 있습니다.

너비

너비를 변경할 수 있습니다.

원점

어디를 기준으로 하여 캔버스를 늘릴지 설정합니다. 현재 상태에서는 중심부에 원점을 두고 캔버스가 사방으로 늘어납니다.

3 늘린 캔버스에 그림을 그린다

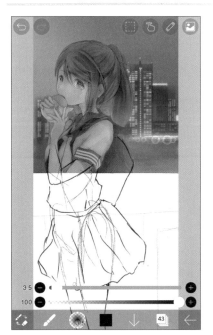

캔버스 아랫부분을 늘린 다음, 늘어난 부분에 그림을 그립니다.

4 완성

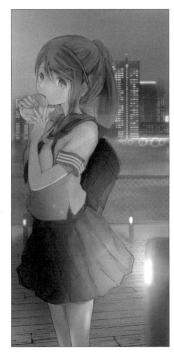

캔버스 크기를 늘려서 일러스트를 완성했습니다. 여기서는 이미 완성된 일러스트의 캔버스를 늘렸습니다.
반면 선화 단계에서 캔버스 크기를 늘리면 전체 이미지를 파악하며 채색이나 보정을 할 수 있어 완성 작품에 통일감을 쉽게 줄 수 있습니다.

다른 캔버스나 레이어를 일러스트에 옮겨 놓으려면

5 잘라내기·복사·붙여넣기

잘라내기·복사·붙여넣기는 일러스트를 다른 캔버스나 레이어에 옮겨서 사용하고 싶을 때 활용할 수 있습니다. 블렌드 모드를 변경하면 레이어 안의 모든 일러스트가 보정되며, 보정을 원하지 않는 부분만 다른 레이어에 옮겨 둘 수도 있습니다.

잘라내기 · 복사 · 붙여넣기

1 원하는 영역을 선택한다

복사 또는 잘라내기를 할 영역을 선택합니다. 나비 일러스트로 예시를 들어 설명하자면, ❶처럼 **올가미 도구**를 사용하여 영역을 선택하는 방법과 ❷처럼 레이어를 선택하여 레이어를 통째로 잘라 내거나 복사하는 방법이 있습니다.

2 잘라내기 또는 복사를 선택한다

여기서는 올가미 도구를 사용했습니다. 먼저 ❶**선택영역 도구**를 열고 ❷**잘라내기** 또는 ❸**복사**를 선택합니다.

3 나의 갤러리로 돌아간다

❶같은 팝업창이 나오면 잘라내기가, ❷같은 팝업창이 나오면 복사가 완료된 것입니다. ❸**돌아가기 버튼**으로 나의 갤러리로 돌아가 다른 일러스트에 붙여 넣습니다.

4 편집할 일러스트를 선택한다

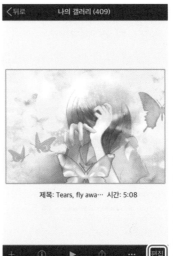

제목: Tears, fly awa⋯ 시간: 5:08

나의 갤러리로 돌아갑니다. 앞서 잘라 내거나 복사한 것을 붙여 넣을 일러스트를 선택하고 ❶**편집**을 누릅니다.

5 일러스트를 붙여 넣는다

①선택영역 도구를 열고 ②붙여넣기를 선택합니다.

6 그림 위치를 조정한다

레이어 이동을 실행하여 원하는 부분에 일러스트를 배치합니다. 위치를 조정한 후 ① OK 버튼을 누릅니다.

7 붙여넣기 완료

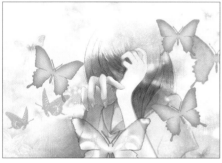

붙여넣기가 완료되었습니다. 같은 캔버스 안에서 그림 소재를 만들고 보정해도 되지만, 레이어 수가 많아지면 해당 레이어를 찾는 데 시간이 걸릴 수 있습니다. 이처럼 다른 캔버스에서 소재를 만들고 보정하면 그에 관한 레이어만 한눈에 볼 수 있어 편리합니다.

POINT

복사 · 붙여넣기로 같은 그림 많이 넣기

같은 캔버스에서 그림을 여러 번 복사·붙여넣기하면 같은 그림을 많이 넣을 수 있습니다.

해상도 지정 및 변경

해상도는 그림 데이터 관리에 있어서 뗄 수 없는 존재입니다. 해상도의 높고 낮음에 따라 화질과 데이터 용량이 달라집니다. 장단점을 파악하여 해상도 값을 정해 보세요.

해상도란?

해상도가 높아 화소가 많으면 더욱 세밀한 부분을 표현할 수 있습니다. 반대로 해상도가 낮아 화소가 적으면 세밀한 부분을 표현할 화소가 없어서 결국 화질이 나빠집니다. 이비스 페인트에는 일러스트 작업 후에 해상도를 변경할 수 있는 해상도 변경 기능이 있습니다. 하지만 일러스트 작업 후에 해상도를 변경하면 그림이 흐릿해지거나 크기가 작아질 수 있으므로 처음부터 크기와 해상도를 정한 상태에서 일러스트 작업을 시작하는 것이 안전합니다.

그림 데이터는 화소(픽셀, px)라고 하는 네모난 점이 모여서 만들어집니다. 해상도란 1인치(2.54cm) 길이 안에 화소가 몇 개 들어 있는지를 뜻하며, dpi(dots per inch) 단위로 표시합니다. 예를 들면 한 변이 1인치인 사각형 데이터 안에 화소가 9개 있다면 화소는 세로 3px, 가로 3px로 배치되어 있으며, 한 변당 3px이 있으므로 해상도는 3dpi라고 할 수 있습니다.

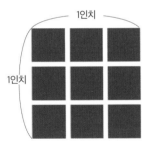

한 변 1인치에 3px이 있으므로 이 도형은 3dpi다.

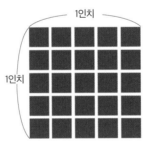

한 변 1인치에 5px이 있으므로 이 도형은 5dpi다.

【해상도가 높을 때】

【해상도가 낮을 때】

장 점
- 화질이 좋아지며 세밀한 부분을 표현할 수 있다.
- 깔끔하게 인쇄할 수 있다.

장 점
- 데이터 용량이 가벼워지며 앱 동작이 빨라진다.
- 데이터 용량이 가벼워지면 사용 가능한 레이어 수가 늘어나 더욱 복잡한 일러스트를 그릴 수 있다.

예시

예시

단 점
- 데이터 용량이 무거워지며 앱 동작이 느려진다.
- 데이터 용량이 무거워지면 레이어 수가 제한되어 복잡한 일러스트를 그리기 어렵다.

- 세로39.98×가로39.98mm
- 세로551×가로551px
- 350dpi

단 점
- 화질이 나빠지며 세밀한 부분이 표시되지 않는다.
- 깔끔하게 인쇄하기 어렵다.

- 세로39.98×가로39.98mm
- 세로78×가로78px
- 50dpi

 # 해상도 지정하여 캔버스 생성하기

1 새 캔버스를 만든다

나의 갤러리 화면에서 ❶+버튼을 눌러서
새로운 캔버스를 생성합니다.

2 크기와 해상도를 지정한다

새 캔버스 설정 목록 맨 아래에 캔버스 크기와 해
상도를 수동으로 설정할 수 있는 ❶부분이 있습
니다. 원하는 캔버스 크기와 해상도를 입력하고
❷OK 버튼을 누릅니다.

3 캔버스 완성

【350dpi】	【50dpi】

- 세로50×가로50mm
- 가로689×세로689px
- 350dpi

- 세로50×가로50mm
- 가로98×세로98px
- 50dpi

크기는 같지만 해상도가 다른 캔버스를 생성했습니다. 해
상도가 50dpi인 쪽은 일러스트가 흐려졌지만, 해상도가
350dpi인 쪽은 선명합니다. 만약 이대로 저장하여 인쇄한
다면 이 그림은 세로50×가로50mm로 인쇄됩니다.
덧붙이자면 인쇄에 추천하는 해상도는 350dpi 이상입니다.

SD나 HD 등 미리 등록된
크기는 처음부터
해상도가 350dpi로
설정되어 있어!

 # 온라인용 일러스트의 해상도 변경

1 캔버스 도구를 연다

❶도구 창을 열고 ❷캔버스 도구를 선택합니다.

2 사이즈 조정을 선택한다

❶사이즈 조정을 선택합니다.

3 해상도를 조정한다

비율 유지를 켜고 각종 수치를 조정합니다.

SNS에 업로드하는 등, 온라인용으로 일러스트를 작업할 때는 화소를 설정해야 합니다. 해상도는 바꾸지 말고 너비와 높이만 변경하면 됩니다.

화소 값을 낮추면 해상도를 낮췄을 때와 같은 효과를 볼 수 있고, 화소 값을 높이면 해상도를 높였을 때와 같은 효과를 볼 수 있습니다(➡68쪽).

알맞게 조정한 다음 ❶OK 버튼을 누릅니다.

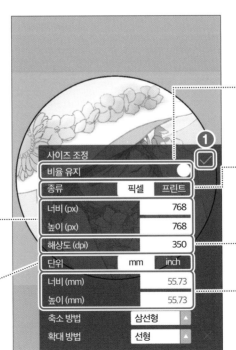

▶너비·높이 (px)

너비와 높이 픽셀 수를 변경합니다.

▶단위

캔버스 크기를 지정할 때의 단위를 선택합니다.

▶비율 유지

설정을 켜면 일러스트의 비율을 유지한 채 해상도를 바꿀 수 있습니다.

▶종류

온라인용으로 일러스트를 편집할지, 인쇄용으로 일러스트를 편집할지 선택합니다.

▶해상도 (dpi)

해상도를 변경합니다.

▶너비·높이 (mm/inch)

캔버스 크기를 변경합니다.

4 완성

온라인용 일러스트의 픽셀 수를 변경했습니다.

<table>
<tr><td align="center">【원본】</td><td align="center">【픽셀 수를 낮춘 그림】</td><td align="center">【픽셀 수를 높인 그림】</td></tr>
<tr>
<td>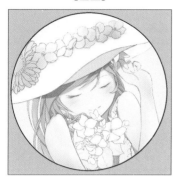</td>
<td></td>
<td>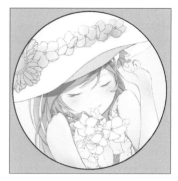</td>
</tr>
</table>

- 세로55.73×가로55.73mm
- 세로768×가로768px
- 350dpi

- 세로10.88×가로10.88mm
- 세로150×가로150px
- 350dpi

- 세로128.3×가로128.3mm
- 세로1767×가로1767px
- 350dpi

원본의 픽셀 수를 낮추면 흐릿해지면서 그림 크기가 자동으로 작아집니다.

원본의 픽셀 수를 높이면 겉보기에는 똑같지만 그림 크기가 자동으로 커집니다.

인쇄용 일러스트의 해상도 변경

1 해상도를 조정한다

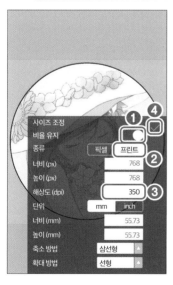

왼쪽 페이지의 1, 2번과 같은 방식으로 조작하여 사이즈 조정을 엽니다.

❶**비율 유지**를 켜고 각종 수치를 변경합니다. 인쇄용으로 일러스트를 작업할 때는 ❷**프린트**를 선택하고 ❸**해상도**를 변경해 주세요. 알맞게 조정한 후 ❹**OK 버튼**을 누릅니다.

2 완성

인쇄용 일러스트의 해상도를 변경했습니다.

<table>
<tr><td align="center">【해상도를 낮춘 그림】</td><td align="center">【해상도를 높인 그림】</td></tr>
<tr>
<td></td>
<td></td>
</tr>
</table>

- 세로57.73×가로57.73mm
- 세로109×가로109px
- 50dpi

- 세로57.73×가로57.73mm
- 세로1316×가로1316px
- 600dpi

원본의 해상도를 낮추면 흐려지면서 픽셀 수가 자동으로 적어집니다.

원본의 해상도를 높이면 겉보기에는 똑같지만 픽셀 수가 자동으로 많아집니다.

7 페인트 통 도구의 편리한 기능

페인트 통 도구의 기본 기능은 앞서(➡34쪽) 설명했습니다. 여기서는 페인트 통 도구의 편리한 기능 2가지를 소개하겠습니다. 자동으로 틈새를 인식해 색을 칠하는 '간격 인식'과 해당 부분을 투명하게 채우는 '지우개 바구니'입니다.

🖐 지우개 바구니

1 새 캔버스를 만든다

지우개 바구니는 선택한 부분을 투명하게 채울 수 있는 기능입니다.

예를 들어 이 기능으로 꽃 사진의 배경을 투명하게 바꾸면 꽃을 소재로써 일러스트에 활용할 수 있습니다. 우선 나의 갤러리 화면에서 ❶+버튼을 누르고 새 캔버스를 생성합니다.

2 사진을 불러온다

❶사진 가져오기를 눌러서 사진을 불러옵니다. OK 버튼을 누르면 선 드로잉 추출 여부를 묻는 팝업 창이 뜹니다. 선 드로잉 추출을 하면 사진이 흑백이 되므로 컬러 사진을 사용하기 위해 취소를 눌러 줍니다.

3 레이어 창을 연다

사진 불러오기가 완료되면 새 캔버스가 만들어집니다. 이후 ❶레이어 버튼을 눌러서 레이어 창을 엽니다.

4 투명 배경을 선택한다

❶투명 배경을 선택하고 ❷레이어 버튼을 눌러서 레이어 창을 닫습니다.

5 페인트 통 도구를 연다

❶도구 창을 열고 ❷페인트 통 도구를 선택합니다.

6 지우개 바구니를 선택한다

❶지우개 바구니 도구를 선택합니다.

7 투명하게 칠한다

투명하게 만들고 싶은 부분을 누릅니다.

8 완성

배경을 투명하게 만들어 벚꽃 소재를 완성했습니다. 세세한 부분은 굵기를 가늘게 설정한 지우개 도구로 마무리하면 좋습니다.

 # 일러스트에 소재 사용하기

1 소재 레이어를 만든다

소재를 넣고 싶은 일러스트가 있는 캔버스에서 **❶레이어 버튼**을 누르고 레이어 창을 엽니다. **❷이미지 불러오기**를 눌러서 소재로 삼을 그림을 고르고 지우개 바구니(➡72쪽) 과정에 따라서 소재를 만듭니다.

2 레이어 이동을 선택한다

❶소재 레이어를 선택한 상태로 **❷ 레이어 이동**을 누릅니다.

3 소재를 알맞게 배치한다

소재를 옮겨서 일러스트에 알맞게 배치한 후 **❶OK 버튼**을 누릅니다.

4 완성

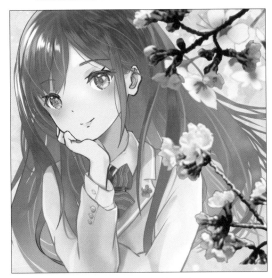

소재를 사용하여 일러스트를 완성했습니다.

 # 간격 인식

1 페인트 통 도구를 연다

❶도구 창을 열고 ❷페인트 통 도구를 선택합니다.

2 간격 인식 기능을 켠다

❶간격 인식 기능을 눌러서 켭니다. 이 기능을 켜면 선화에 빈틈이 있어도 앱이 간격을 자동으로 인식하여 색이 삐져나오지 않습니다.

3 채색한다

원하는 색을 선택하여 칠합니다. 위 그림처럼 간격 인식 기능을 켜면 색이 삐져나오지 않지만, 간격 인식을 끄면 빈틈 사이로 색이 삐져나옵니다.

4 완성

간격 인식 기능을 사용한 채색이 완료되었습니다. 간격 인식 기능을 사용하면 선화에 끊긴 부분이 있어도 밑색을 깔끔하게 칠할 수 있어 편리합니다.

8 그리기 도구

직선 자(➡102쪽)나 원형 자(➡103쪽)를 쓰지 않고도 그리기 도구로 사각형이나 원 같은 도형을 그릴 수 있습니다. 정교한 직선이나 원은 자를 쓰고, 간단한 직선은 그리기 도구를 사용하면 편리합니다.

그리기 도구

그리기 도구에는 도형이나 선을 그릴 수 있는 직선, 직사각형, 원형, 이클립스(타원), 정다각형 도구와 복잡한 선을 그릴 때 도움이 되는 폴리라인(꺾은선)과 베지에곡선이라는 도구가 있습니다.
직선에서 꺾은선까지는 사용법이 동일하므로 기본 조작에 함께 설명하도록 하겠습니다. 이어서 베지에곡선(➡78쪽)도 배워 봅시다.

【직선】

【직사각형】

【원형】

【이클립스】

【정다각형】

【폴리라인】

그리기 기본 조작

1 그리기 도구를 연다

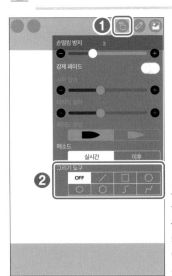

그리고 싶은 레이어를 선택한 상태로 ❶ **손떨림 방지 기능**을 켜고 ❷**그리기 도구**에서 원하는 도구를 선택합니다.

2 선을 그린다

화면 위에서 손끝으로 원하는 크기가 될 때까지 드래그하여 그립니다.

3 완성

그리기 도구는 도형을
바로 그릴 수 있어서 편리해!
그 외에도 자 도구
(➡102~114쪽)로
도형을 그릴 수 있어.

그리기 도구를 사용
하여 도형을 그려 넣
었습니다. 펜의 종류
와 설정에 따라 도형
선의 굵기나 마무리
가 달라집니다.

그리기 도구의 채우기 기능

그리기 도구로 만든 도형은 설정에 따라 자동으로 색을 채울 수 있습니다.

1 채우기 기능을 켠다

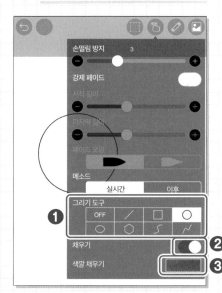

2 완성

도형에 자동으로 색을 채웠습니다. 직선은 색을 채울 면이
없으므로 채우기 기능을 사용할 수 없습니다.

❶그리기 도구에서 직선 이외의 도구를 선택
합니다. ❷채우기 기능을 켜고 ❸색깔 채우기
를 눌러 원하는 색으로 변경합니다.

 ## 베지에곡선이란?

베지에곡선은 복잡한 선, 특히 곡선을 그리는 데 도움이 되는 기능입니다. 머리카락이나 얼굴 윤곽 등은 한 번에 깔끔하게 그리기 어렵습니다. 베지에곡선을 사용하면 한번 그린 곡선을 원하는 위치로 옮기거나, 굵기와 색상을 바꾸거나 조정할 수 있습니다. 따라서 더욱 정확하고 깔끔한 선을 그릴 수 있어요.

【베지에곡선 없음】

【베지에곡선 있음】

 ## 베지에곡선

1 베지에곡선 도구를 선택한다

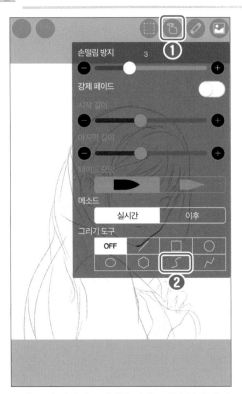

그림 그릴 레이어를 선택한 상태로 ❶**손떨림 방지 기능**을 켜고 ❷**베지에곡선**을 선택합니다. 여기서는 스케치 레이어 위에 새 레이어를 만들어서 선택한 상태입니다.

2 포인트를 찍는다

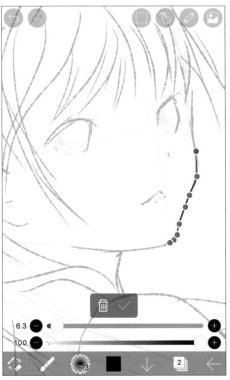

그리고 싶은 부분에 포인트를 찍습니다. 포인트와 포인트 사이에 베지에곡선이 그어지는 원리입니다.

3 선의 위치를 조정한다

포인트를 드래그하여 선 위치를 조정합니다.

4 선의 색상이나 굵기를 조정한다

❶브러시 창이나 ❷색상 창을 열고 선의 색상이나 굵기를 알맞게 조정한 후 ❸OK 버튼을 누릅니다. 선이 잘 조정되지 않으면 처음부터 다시 그리는 방법도 있습니다. 그럴 경우에는 ❹삭제 버튼을 눌러서 선을 삭제합니다.

5 완성

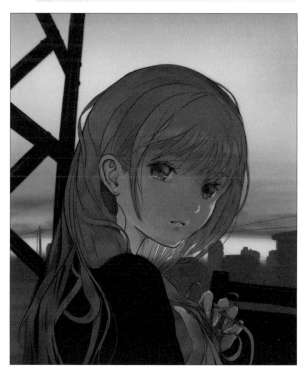

베지에곡선을 사용하여 일러스트를 완성했습니다. 끝으로 갈수록 얇아지는 머리카락이나 얼굴 윤곽을 손으로 그리기 어려울 때는 베지에곡선으로 그려 봅시다.

베지에곡선을 사용하면 다시 그리는 횟수를 줄일 수 있어서 편리해!

자동으로 선택영역을 지정할 수 있는

자동 선택 도구

자동 선택 도구로 선화로 그린 부분이나 같은 색으로 칠한 부분 등을 자동으로 선택할 수 있습니다. 페인트 통 도구를 통해 색이 채워지는 부분이 자동 선택 도구를 썼을 때 선택영역이 된다고 생각하면 이해하기가 쉽습니다.

자동 선택 도구

1 자동 선택 도구를 연다

❶도구 선택 버튼을 눌러서 도구 창을 열고 ❷자동 선택 도구를 선택합니다.

2 자동 선택 모드를 고른다

원하는 작업 모드를 선택합니다.

설정 모드
한 번 눌러서 선택영역을 만드는 모드입니다. 새 영역을 선택하면 그전에 선택한 영역은 해제됩니다.

선택 영역 반전 버튼
선택영역이 반전됩니다.

선택 삭제 버튼
선택영역을 해제합니다.

추가 모드
현재 선택한 영역에 새로 선택한 영역이 추가됩니다.

빼기 모드
현재 선택한 영역에 새로 선택한 영역을 눌러서 제외합니다.

3 영역을 선택한다

선택하고 싶은 영역의 안쪽을 누릅니다. 여기서는 ❶부분을 눌러서 점선으로 둘러싸인 영역이 선택되었습니다.
이 부분을 한 번에 지우려면 ❷선택영역 버튼을 눌러서 선택영역 창을 열고 레이어 제거를 선택하면 됩니다. 이 기능을 사용하면 선택영역 안의 그림이 지워지고 그 부분이 불투명도 0%가 됩니다.

4 완성

앞서 선택한 영역이 지워졌습니다. 자동 선택 도구를 사용하면 특정 영역을 한꺼번에 선택할 수 있어 편리합니다.

원하는 부분을 수동으로 흐릿하게 하려면

10 흐림 효과와 손가락

손끝으로 문지른 부분을 흐릿하게 만드는 기능입니다. 일러스트를 흐리게 하여 옅은 색감이나 부드러운 분위기를 표현할 수 있습니다. 레이어 전체를 흐리게 하고 싶을 때는 필터 기능[➡116쪽 이후]에 있는 가우시안 블러나 무빙 블러 등을 사용합니다.

흐림 효과 도구

1 흐림 효과 도구를 연다

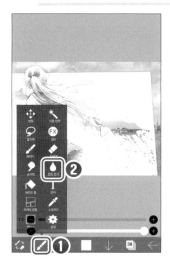

❶도구 선택 버튼을 눌러서 도구 창을 열고 ❷흐림 효과 도구를 선택합니다

2 흐리게 하고 싶은 부분을 문지른다

▶적용 전

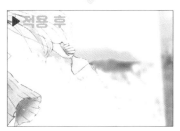
▶적용 후

흐림 효과 도구로 효과를 주면 기존의 선이나 일러스트 위치는 바뀌지 않은 채로 주변 색이 옅게 퍼집니다.

손가락 도구

1 손가락 도구를 연다

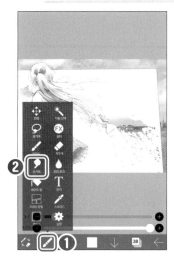

❶도구 선택 버튼을 눌러서 도구 창을 열고 ❷손가락 도구를 선택합니다.

2 흐리게 하고 싶은 부분을 문지른다

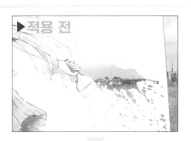
▶적용 전

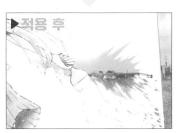
▶적용 후

손가락 도구로 효과를 주면 마르지 않은 물감을 손끝으로 문질렀을 때 번지는 것처럼 기존에 그린 선이나 채색 위치가 달라집니다.

자주 사용하는 브러시를 저장해 두자!

11 사용자 지정 브러시

이비스 페인트에는 약 300가지의 기본 브러시가 있습니다. 자주 사용하는 브러시를 사용자 지정 브러시에 저장해 두면 손쉽게 브러시를 찾을 수 있습니다. 마음에 드는 브러시를 저장해 보세요.

 ## 사용자 지정 브러시

1 브러시 도구를 추가한다

브러시 도구를 선택한 상태로 **❶도구 설정 버튼**을 눌러서 브러시 창을 엽니다. 원하는 브러시의 **❷추가 버튼**을 눌러서 사용자 지정 브러시에 저장합니다. 이후 **❸사용자 지정 브러시**를 선택해서 사용자 지정 브러시 창을 엽니다.

2 브러시 슬라이더를 연다

❶의 브러시가 사용자 지정 브러시에 추가되었습니다. 사용자 지정 브러시에 저장한 후에도 굵기나 불투명도를 조절할 수 있습니다. 먼저 **❷ >버튼**을 누릅니다.

3 브러시를 조정한다

슬라이더를 각각 조정하여 원하는 브러시로 만듭니다. **❶<버튼**을 눌러 사용자 지정 브러시 창으로 돌아갑니다.

4 브러시 창을 정리한다

❶에 앞서 변경한 브러시 설정이 저장되었습니다. 사용자 지정 브러시에서는 등록한 브러시의 순서를 바꾸거나 **❷삭제하기 버튼**으로 삭제할 수도 있습니다.

일러스트 반전으로 위치를 변경하자

12 세로 반전과 가로 반전

캔버스 또는 레이어 단위로 세로나 가로 반전을 할 수 있습니다. 열심히 그린 일러스트를 지우지 않고도 방향을 바꿀 수 있어 편리합니다. 작업 중인 일러스트를 반전해 보면 데생 단계에서 왜곡된 부분을 발견할 수도 있어요.

세로 반전 · 가로 반전

1 세로나 가로 반전을 한다

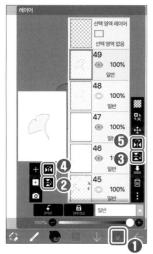

❶**레이어 버튼**을 눌러서 레이어 창을 엽니다.
캔버스 단위로 세로 반전하고 싶을 때는 ❷**캔버스 세로 반전**을 누르고, 원하는 레이어만 세로 반전하고 싶을 때는 ❸**레이어 세로 반전**을 선택합니다. 또한 캔버스 단위로 가로 반전하고 싶을 때는 ❹**캔버스 가로 반전**을 누르고, 원하는 레이어만 가로 반전하고 싶을 때는 ❺**레이어 가로 반전**을 선택합니다.

2 반전 완료

【원본】

【가로 반전】

【세로 반전】

세로 반전 또는 가로 반전이 완료되었습니다. 벚꽃잎이나 낙엽 등, 같은 소재를 일러스트 안에서 많이 넣고 싶을 때는 세로·가로 반전으로 방향을 바꾸면 더욱 자연스럽게 표현할 수 있습니다.

POINT

선대칭 일러스트 만들기

하나의 직선을 중심으로 그 선의 양쪽에 같은 도형이 있는 그림을 선대칭이라고 합니다.
반전 기능을 사용하면 선대칭 일러스트를 만들 수 있습니다. 일러스트가 있는 레이어를 복제하고 다른 레이어에 반전해 봅시다. 이 방법은 일러스트가 이미 완성된 상태에서 선대칭 일러스트를 만드는 방법입니다. 처음부터 선대칭 일러스트를 작업하려 할 때는 거울 자(➡106쪽)를 사용해 보세요.

1 레이어를 복사한다

선대칭을 하려는 일러스트의 레이어를 복사합니다. 여기서는 ❶레이어를 복제하여 ❷처럼 추가했습니다. ❷를 선택한 상태로 ❸**레이어 가로 반전**을 누릅니다. 일러스트가 반전되면 ❹**변형 도구 버튼**을 눌러서 위치를 조정합니다.

2 선대칭 일러스트 완성

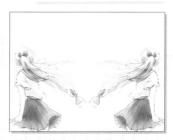

선대칭 일러스트를 완성했습니다.

13

캔버스마다 투명 배경 저장이 가능한

캔버스를 투명 배경 PNG로 저장하기

기존 저장 방식을 사용하면 캔버스의 하얀 배경까지 저장되므로 불투명도 0%, 즉 아무것도 없는 부분은 하얗게 처리됩니다. 투명 배경 저장이란 불투명도 0%인 부분을 투명한 상태로 저장할 수 있다는 뜻입니다.

투명 배경 저장이란?

투명 배경으로 저장한 일러스트를 다른 일러스트 위에 겹쳐 놓으면 투명한 부분으로 밑의 일러스트가 보입니다. 투명 배경 저장은 투명한 필름 위에 일러스트를 그린 듯한 상태입니다.

체크무늬가 투명한 상태로 저장된 부분입니다. 투명 배경으로 저장한 소재와 그렇지 않은 소재를 일러스트에 넣어 배치해 보았습니다. 오른쪽처럼 투명 배경으로 저장하지 않은 일러스트는 하얀색 부분이 방해가 됩니다.

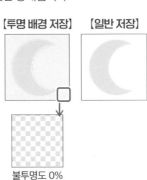

【투명 배경 저장】　【일반 저장】

불투명도 0%

캔버스를 투명 PNG로 저장하기

1 투명 배경 PNG로 저장하기를 선택한다

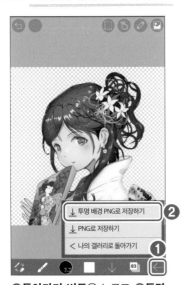

↓ 투명 배경 PNG로 저장하기　❷
↓ PNG로 저장하기
< 나의 갤러리로 돌아가기　❶

❶돌아가기 버튼을 누르고 ❷투명 배경 PNG로 저장하기를 선택합니다.

2 저장 완료

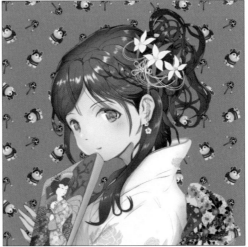

【배경 일러스트】

저장이 완료되었습니다. 여기서는 투명 배경으로 저장된 부분을 쉽게 알아볼 수 있도록 배경 일러스트 위에 투명 배경 저장한 일러스트를 겹쳐 놓았습니다. 배경의 무늬가 보이는 부분이 투명 배경으로 저장된 부분입니다.

14 PSD 내보내기

PSD란 포토샵 같은 프로그램에서 사용되는 데이터 형식입니다. 인쇄소에 보낼 수 있는 데이터 형식이므로, 이비스 페인트에서 작업한 일러스트를 PSD로 보내서 아크릴 키홀더나 동인지를 만들 수 있습니다.

 ## PSD 내보내기

1 PSD로 저장할 작품을 선택한다

제목: FURIN~win… 시간: 9:14

나의 갤러리 화면에서 PSD 내보내기를 하려는 일러스트를 전체 화면으로 표시합니다.

2 PSD로 내보낸다

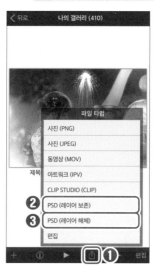

❶공유 버튼을 눌러서 파일 타입 창을 엽니다. PSD 내보내기에는 ❷ PSD(레이어 보존)와 ❸ PSD(레이어 해체)가 있으며 용도에 따라 선택하면 됩니다. PSD(레이어 보존)는 레이어가 나뉜 상태, 다시 말해 레이어마다 재편집할 수 있는 상태로 저장됩니다. PSD(레이어 해체)는 모든 레이어를 병합하여 일러스트 1장으로 저장하는 형식입니다.

3 공유 장소나 저장 장소를 고른다

PSD 파일을 내보낼 공유 장소나 저장 장소를 선택합니다. 레이어를 여러 장 사용한 PSD 데이터는 무겁기 때문에 데이터 사용량을 압박합니다. 용량이 큰 파일을 주고받을 때는 와이파이 환경에서 실행하는 것을 추천합니다.

'이비스 페인트로 작업한 PSD 취급 가능' 이라고 써놓은 인쇄소도 있어!

쾌적한 작업 환경을 위한 설정 변경

15 설정 창의 편리한 설정

이비스 페인트는 처음 하는 사람도 작업하기 쉽도록 초기 설정이 되어 있지만, 자신에게 맞게 설정을 바꿀 수도 있습니다. 여기서는 전체 설정 변경을 위한 창을 소개하겠습니다.

설정 창

1 설정 창을 연다

❶**도구 선택 버튼**을 눌러서 도구 창을 열고 ❷**설정 창**을 선택합니다.

설정 창에서는 필압이나 업로드할 SNS 계정을 설정할 수 있습니다. 여기서는 일러스트 작업에 사용하는 조작의 설정을 변경하고, 변경한 각종 설정을 초기화하는 방법을 배워 보겠습니다.

【동작】

화면을 다르게 터치하는 방식으로 동작을 빠르게 조작할 수 있습니다(➡27쪽). 하지만 그림을 그리다가 무의식중에 작동하면 오히려 방해가 되기도 합니다. 초기 설정에서는 화면을 터치하여 조작하는 모든 동작 설정이 켜져 있으므로 자신에게 맞게 설정을 꺼보세요.

❶ 두 손가락으로 탭하여 실행취소

두 손가락으로 탭하면 실행취소되는 간편 기능을 끕니다.

❷ 세 손가락으로 탭하여 재실행

세 손가락으로 탭하면 재실행되는 간편 기능을 끕니다.

❸ 빠른 아이드로퍼

화면을 길게 누르면 실행되는 빠른 아이드로퍼 기능을 끕니다.

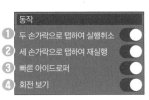

동작	
❶ 두 손가락으로 탭하여 실행취소	
❷ 세 손가락으로 탭하여 재실행	
❸ 빠른 아이드로퍼	
❹ 회전 보기	

❹ 회전 보기

두 손가락으로 드래그하면 실행되는 캔버스 화면 회전 기능을 끕니다.

【초기화】

각종 도구 설정을 변경하면 기본적으로 자동 저장되어 새 캔버스를 열었을 때도 그 설정이 반영됩니다. 처음부터 다시 설정하고 싶을 때는 설정을 초기화할 수 있습니다.

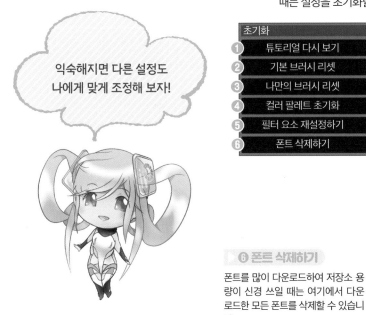

초기화
❶ 튜토리얼 다시 보기
❷ 기본 브러시 리셋
❸ 나만의 브러시 리셋
❹ 컬러 팔레트 초기화
❺ 필터 요소 재설정하기
❻ 폰트 삭제하기

익숙해지면 다른 설정도 나에게 맞게 조정해 보자!

❶ 튜토리얼 다시 보기

튜토리얼은 애플리케이션을 다운로드하고 처음 작업할 때만 나타납니다. 여기에서 튜토리얼을 다시 볼 수 있습니다.

❷ 기본 브러시 리셋

브러시 목록의 브러시를 전부 초기 설정으로 되돌립니다.

❸ 나만의 브러시 리셋

나만의 브러시 목록을 전부 초기 설정으로 되돌립니다.

❹ 컬러 팔레트 초기화

컬러 팔레트를 초기 설정으로 되돌립니다.

❻ 폰트 삭제하기

폰트를 많이 다운로드하여 저장소 용량이 신경 쓰일 때는 여기에서 다운로드한 모든 폰트를 삭제할 수 있습니다.

❺ 필터 요소 재설정하기

필터의 각종 슬라이더 수치를 전부 초기 설정으로 되돌립니다.

PART.3

레이어를
마스터하자

디지털 일러스트를 그릴 때 꼭 필요한 레이어 기능을 배워 봅시다.
섬세하게 다뤄야 할 기법이 많지만 한번 기억해 두면
곤란한 상황이 닥쳤을 때 도움이 됩니다.
또한 스케치 단계에서부터 작업 순서를
더욱 자세히 구상하고 순차적으로 작업할 수 있습니다.

레이어 기능은
디지털 일러스트의 핵심이야.
잘 활용하면 좀 더 복잡한
일러스트도 그릴 수
있을 거야!

1 레이어 이름 변경

일러스트를 작업하다 보면 채색이나 보정 때문에 레이어 수가 점점 늘어나게 됩니다. 레이어마다 이름을 변경하여 알기 쉽게 해두면 레이어가 많아져도 편리하게 관리할 수 있어요.

레이어 이름 변경

1 레이어를 선택한다

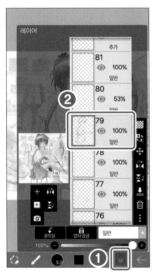

❶**레이어 버튼**으로 레이어 창을 열고 이름을 변경하려는 레이어를 선택합니다. 여기서는 ❷선화 레이어의 이름을 변경하겠습니다.

2 레이어 이름변경 창을 연다

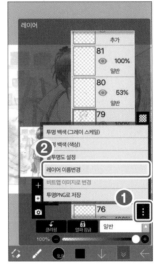

투명 백색 (그레이 스케일)
❷ 경 백색 (색상)
불투명도 설정
레이어 이름변경
비트맵 이미지로 변경
❶ 투명PNG로 저장

❶…**버튼**을 누르고 ❷ **레이어 이름변경**을 선택합니다.

3 레이어 이름을 입력한다

레이어 이름 ❶
선화
취소 OK ❷

❶을 눌러서 레이어 이름을 입력합니다. 입력을 마치면 ❷**OK 버튼**을 누릅니다.

4 변경 완료

❶의 레이어 이름을 '선화'로 변경했습니다. 레이어 섬네일만 보면 어떤 레이어인지 모를 때가 있습니다. 레이어 이름을 바꿔 두면 레이어를 찾기도 쉽고 어떤 레이어인지 바로 알 수 있어 효율적입니다.

TOOL 2

브러시로 더욱 세밀하게 영역을 선택해 보자!

선택 영역 레이어

영역을 선택하는 도구에는 자동 선택 도구(➡80쪽)와 올가미 도구(➡30쪽)가 있습니다. 선택 영역 레이어로도 영역을 선택할 수 있죠. 선택 영역 레이어의 장점은 더욱 세밀하게 영역을 선택할 수 있다는 것입니다.

👆 선택 영역 레이어

1 선택 영역 레이어를 선택한다

❶**레이어 버튼**으로 레이어 창을 열고 ❷**선택 영역 레이어**를 선택합니다.

2 브러시로 선택 영역을 만든다

❶**브러시 도구**를 선택하고 원하는 영역을 칠합니다. 이 단계에서 칠한 부분이 선택영역이 됩니다.

3 현재 레이어로 전환한다

❶**레이어 버튼**으로 레이어 창을 엽니다. 앞서 선택한 영역이 ❷**선택 영역 레이어**에서 파란색으로 나타납니다. 채색할 레이어를 생성합니다. 먼저 ❸**레이어 추가**를 눌러서 새 레이어를 생성하고, 새로 만든 ❹**레이어**를 선택하여 현재 레이어로 설정합니다.

4 선택 영역을 채색한다

현재 레이어에 채색하면 앞서 선택한 영역 밖으로 색이 삐져나오지 않습니다.
선택 영역을 해제할 때는 선택 영역 레이어를 선택한 상태로 레이어 창의 ❶**선택 삭제 버튼**을 누르면 됩니다.

표현의 폭을 넓히는 방법

3 블렌드 모드

앞서 1장에서 추가, 곱하기 등의 블렌드 모드를 사용해 보았습니다(➡40쪽). 이비스 페인트에는 그 외에도 다양한 블렌드 모드가 있습니다. 여기서는 그 종류마다 효과의 차이점을 소개하겠습니다.

 ## 블렌드 모드의 종류

▶ 설명 방법

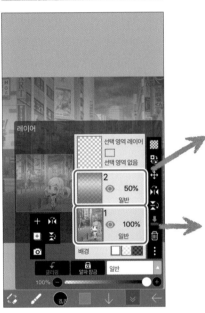

【위 레이어】

【일반 모드】

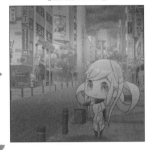

【아래 레이어】

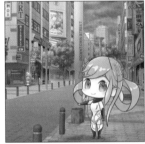

설명을 위해 위 레이어와 아래 레이어를 준비했습니다.

위 레이어의 블렌드 모드를 변경하여 합성할 때마다 어떻게 보이는지 목록으로 각각 소개하겠습니다. 블렌드 모드 선택에 참고해 주세요.

위 레이어는 뒤집기 모드 외에는 불투명도가 50%이고, 뒤집기 모드만 불투명도가 100%입니다

▶ 각 블렌드 모드의 특징

블렌드 모드는 효과에 따라 크게 다섯으로 나뉩니다. 원하는 효과에 따라 블렌드 모드를 선택해 보세요.

어둡게

명도를 낮추는 블렌드 모드가 분류되어 있습니다. 그림자 표현이나 어두운 분위기를 연출할 때 사용합니다.

밝게

명도를 높이는 블렌드 모드가 분류되어 있습니다. 하이라이트 표현이나 밝은 분위기를 연출할 때 사용합니다.

대비

대비를 강조하는 블렌드 모드가 분류되어 있습니다. 일러스트를 선명하게 연출할 때 사용합니다.

차이

위아래 레이어의 색상 차이를 이용해 색의 변화나 반전을 연출하는 블렌드 모드가 분류되어 있습니다.

색상

위아래 레이어의 색상, 채도 등 색을 구성하는 값을 조합해 색상 변화를 실행하는 블렌드 모드가 분류되어 있습니다.

어둡게

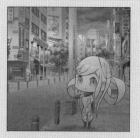

위아래 레이어에서 색이 겹치는 부분의 색상을 RGB의 빨강·초록·파랑 지표로 비교하여 더 어두운 색상 쪽으로 바뀝니다. 빨강과 파랑 등 지표가 전혀 다른 색을 겹치면 검은색이 됩니다.

곱하기

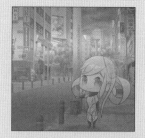

위아래 레이어에서 색이 겹치는 부분의 색상이 섞여 색이 어두워집니다. 자연스러운 색상으로 톤이 낮아지므로 원본과 잘 섞입니다. 그림자 부분을 칠할 때 주로 사용합니다.

색상 번

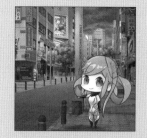

위아래 레이어에서 색이 겹치는 부분의 명도가 낮아집니다. 원래 명도가 높은 부분에는 별로 영향이 없으므로 밝은색이 도드라지며 대비가 높아집니다.

선형 번

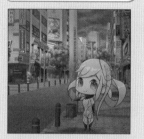

곱하기와 마찬가지로 위아래 레이어에서 색이 겹치는 부분이 어두워지지만 선형 번 모드로 하면 더욱더 어두워집니다. 또렷한 그림자를 표현하고 싶을 때 사용합니다

어둡게 색상

위아래 레이어에서 색이 겹치는 부분의 색상을 RGB의 빨강·초록·파랑 지표로 비교하여 더 어두운 색상 쪽으로 바뀝니다. 어둡게 모드와는 다르게 색상이 변하지 않는 것이 특징입니다.

밝게

위아래 레이어에서 색이 겹치는 부분의 색상을 RGB의 빨강·초록·파랑 지표로 비교하여 더 밝은 색상 쪽으로 바뀝니다. 기본적으로 원래 밝은 부분은 변하지 않습니다.

색상 닷지

위아래 레이어에서 색이 겹치는 부분의 색상에 강한 대비를 주며 밝게 만듭니다. 대비를 강화하여 흰색 날림(새하얗게 되는 것)을 방지합니다.

닷지 선형

색상 닷지 모드와 다르게 어두운 부분과 밝은 부분이 균일하게 밝아지므로 조정하기에 따라서는 흰색 날림 현상이 일어나기도 합니다. 색상 닷지 모드보다 밝기가 강하게 표현됩니다.

화면

위아래 레이어에서 색이 겹치는 부분의 색상이 밝아지고, 곱하기 모드와 반대되는 효과를 얻을 수 있습니다. 위 레이어에 검은색을 칠해도 변화가 없으므로 다른 색을 발라 보세요.

추가

가장 밝아지는 모드입니다. 위 레이어의 불투명도가 100%일 때는 닷지 선형과 차이가 없지만 불투명도를 낮추면 추가 모드가 훨씬 밝아집니다.

밝게 색상

위아래 레이어에서 색이 겹치는 부분의 색상 중 명도가 높은 쪽만 남고 어두운 쪽은 표시되지 않습니다. 그중 한쪽이 새하얀 색이면 일러스트 전체가 새하얘집니다.

오버레이

아래 레이어가 어두운 부분이면 곱하기 모드 같은 효과를, 밝은 부분이면 화면 모드 같은 효과를 얻을 수 있습니다. 아래 레이어가 흰색이나 검은색이면 변하지 않습니다.

소프트 라이트

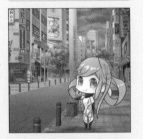

오버레이와 비슷하지만 오버레이보다 효과가 약하고 부드럽게 나옵니다. 오버레이와 마찬가지로 아래 레이어가 흰색이나 검은색이면 변하지 않습니다.

하드 라이트

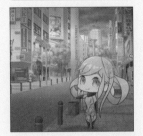

오버레이와 비슷하지만 오버레이보다 효과가 세고 강렬합니다. 오버레이와 다르게 아래 레이어가 흰색이나 검은색일 때도 변합니다.

선명한 라이트

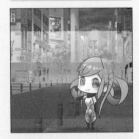

위 레이어의 색상이 어두운 부분에서는 색상 닷지 같은 효과를, 밝은 부분에서는 닷지 선형 같은 효과를 얻을 수 있습니다. 겹쳐진 색상에 따라 대비가 변화합니다.

선형 라이트

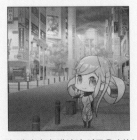

위 레이어의 색상이 어두운 부분에서는 선형 번 같은 효과를, 밝은 부분에서는 닷지 선형 같은 효과를 얻을 수 있습니다. 겹쳐진 색에 따라 밝기가 변화합니다.

핀 라이트

위 레이어의 색상이 어두운 부분에서는 어둡게 모드 같은 효과를, 밝은 부분에서는 밝게 모드 같은 효과를 얻을 수 있습니다. RGB의 빨강·초록·파랑 지표를 바탕으로 색을 바꿉니다.

하드 혼합

RGB의 빨강·초록·파랑 지표별로 최저치 0 또는 최대치 255 둘 중 하나를 적용한 색이 됩니다. 검정·빨강·초록·노랑·파랑·마젠타·시안·흰색의 8가지 색상 외에 다른 색은 나타나지 않습니다.

뒤집기

위아래 레이어에서 겹쳐진 색상의 농도, 명암이 실제와 반대로 바뀌며 보색 관계에 있는 색으로 변화합니다. 예를 들어 원래 파란색이었으면 노란색, 흰색이었으면 검은색이 됩니다.

차이

위아래 레이어에서 색이 겹쳐진 부분의 색상을 RGB의 빨강·초록·파랑의 지표로 판단합니다. 이에 따라 각 수치의 가장 큰 값에서 가장 작은 값을 뺀 색상으로 바뀝니다.

제외

차이 모드와 비슷하며 위아래 레이어에서 색이 겹쳐진 부분이 어두워집니다. 차이 모드보다 대비가 약하게 적용되므로 부드러운 결과물이 나옵니다.

빼기

위아래 레이어에서 색이 겹쳐진 부분의 색상을 RGB의 빨강·초록·파랑의 지표로 판단합니다. 이에 따라 아래 레이어의 색상 값에서 위 레이어의 색상 값을 각각 뺀 색상으로 바뀝니다.

나누기

위아래 레이어에서 색이 겹쳐진 부분의 색상을 RGB의 빨강·초록·파랑의 지표로 판단합니다. 이에 따라 아래 레이어의 색상 값을 위 레이어의 색상 값으로 각각 나눈 색상으로 바뀝니다.

색조

위아래 레이어에서 색이 겹쳐진 부분의 색상이 위 레이어의 색상, 아래 레이어의 채도 및 휘도로 구성된 색상이 됩니다. 색상을 변경할 때 사용합니다.

채도

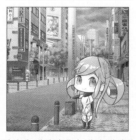

위아래 레이어에서 색이 겹쳐진 부분의 색상이 위 레이어의 채도, 아래 레이어의 색상 및 휘도로 구성된 색상이 됩니다. 채도를 변경할 때 사용합니다.

색상

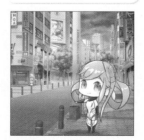

위아래 레이어에서 색이 겹쳐진 부분의 색상이 위 레이어의 색상 및 채도, 아래 레이어의 휘도로 구성된 색상이 됩니다. 자연스러운 형태로 색조를 변경할 때 사용합니다.

광도

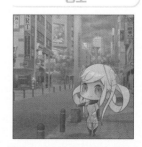

위아래 레이어에서 색이 겹쳐진 부분의 색상이 위 레이어의 휘도, 아래 레이어의 색상 및 채도로 구성된 색상이 됩니다. 밝기를 변경할 때 사용합니다.

만화 표현에서 톤을 제한 없이 사용하려면

4 화면 색조(스크린 톤)

손으로 그린 만화의 경우 방대한 종류의 스크린 톤, 즉 화면 색조를 하나씩 구입해야 해서 경제적인 부담이 큽니다. PC나 스마트폰으로 작업할 때는 풍부한 종류의 화면 색조를 여러 번 사용할 수 있어 경제적이고 편리합니다.

화면 색조란?

이비스 페인트에서는 도트(점)나 사각형 등 기본 화면 색조를 사용할 수 있습니다.

꽃이나 별처럼 모양을 띠는 것은 화면 색조가 아니라 브러시나 텍스처로 분류되어 있으니 잘 조합해서 사용해 보세요.

【화면 색조】

도트　　　　　수직선　　　　　사선　　　　　격자

【브러시】　　　　　　　　　【텍스처】

장미　　　　　　망　　　　　꽃과 별　　　폭발 효과

화면 색조(스크린 톤)

1 선화를 준비한다

스크린 톤을 붙일 선화를 준비합니다.

2 새 레이어를 추가한다

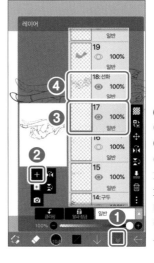

❶레이어 버튼으로 레이어 창을 열고 ❷레이어 추가를 눌러서 새 레이어를 만듭니다. ❸추가한 새 레이어를 ❹선화 레이어 밑으로 옮깁니다. 이 레이어가 스크린 톤을 붙일 레이어가 됩니다.

3 화면 색조 목록을 연다

앞서 생성한 레이어를 선택한 상태로 ❶일반을 눌러서 ❷화면 색조를 엽니다.

4 화면 색조를 선택한다

화면 색조 목록에서 원하는 것을 선택합니다.

5 브러시와 색상을 선택한다

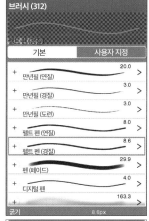

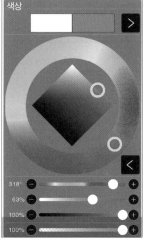

브러시 도구와 색상 창에서 원하는 브러시와 색상을 선택합니다.
스크린 톤이 적용된 레이어는 분홍색이나 파란색을 선택해도 흑백으로만 표현됩니다. 반면 색상 농도는 톤 농도에 반영되므로, 톤을 옅게 하고 싶을 때는 연한 색을 선택하면 됩니다.

POINT

스크린 톤의 농도

스크린 톤의 농도는 선택한 색상의 농도에 따라 달라집니다. 옅은 회색이나 노란색으로 칠한 톤은 연해지고, 검은색이나 진한 파란색으로 칠한 톤은 진해집니다.

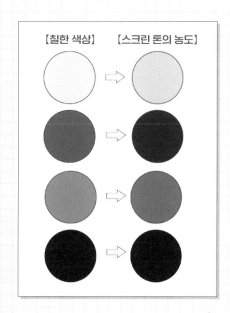

【칠한 색상】　　【스크린 톤의 농도】

6 스크린 톤을 칠한다

원하는 부분에 스크린 톤을 칠합니다.

7 완성

눈과 신발에도 스크린 톤을 붙여 일러스트를 완성했습니다. 브러시를 가늘게 하면 세밀한 부분에도 스크린 톤을 쉽게 칠할 수 있습니다. 페인트 통 도구(➡34쪽)를 사용하여 스크린 톤을 단번에 붙일 수도 있습니다.

POINT 밑색 레이어를 스크린 톤으로 바꾸는 법

밑색이 채색된 레이어에 화면 색조를 설정하여 밑색 부분을 스크린 톤으로 만들 수 있습니다.

1 채색한다

밑색 레이어를 생성하여 색을 칠합니다.

2 화면 색조를 선택한다

앞서 생성한 밑색 레이어를 선택한 상태로 원하는 스크린 톤을 고릅니다.

3 스크린 톤으로 변경 완료

밑색 부분이 스크린 톤으로 바뀌었습니다.

5 알파 잠금

레이어에 알파 잠금을 설정해 놓으면 불투명한 부분(채색한 부분)만 보정할 수 있습니다. 클리핑 기능(➡36쪽)으로도 같은 표현이 가능하지만, 알파 잠금을 활용하면 추가 레이어가 필요하지 않습니다.

 알파 잠금

1 알파 잠금을 켠다

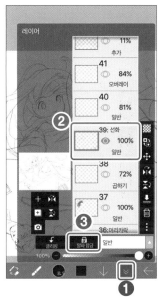

❶레이어 버튼으로 레이어 창을 열고 보정하고 싶은 레이어를 선택합니다. 여기서는 ❷선화 레이어를 선택했습니다. 레이어를 선택하고 나면 ❸알파 잠금을 눌러서 알파 잠금을 켭니다.

2 채색한다

브러시와 색상을 선택하여 앞서 알파 잠금을 켜놓은 레이어에 색을 칠합니다. 알파 잠금이 꺼져 있으면 선화 밖까지 칠해지지만 알파 잠금이 켜져 있으면 불투명한 선화 부분만 채색할 수 있습니다.

3 완성

▶ 변경 전

▶ 변경 후

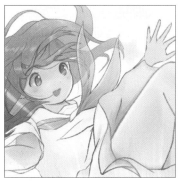

선화 색상을 변경했습니다. 검은색 선일 때는 딱딱한 느낌이었지만 선화에 색을 입히니 부드럽고 몽환적인 느낌이 드네요.

피부 밑색 레이어에 알파 잠금을 설정하면 피부색만 바꿀 수도 있어!

캔버스 레이어를 추가하거나 레이어를 복제할 수 있는

6 스페셜 레이어 추가하기

캔버스 레이어란 모든 레이어를 병합한 레이어를 말합니다. 레이어를 하나씩 병합하지 않아도 되어서 편리합니다. 또한 레이어 복제 기능으로 선택한 레이어의 복사본을 생성할 수 있습니다.

캔버스 레이어

1 캔버스에서 레이어를 추가한다

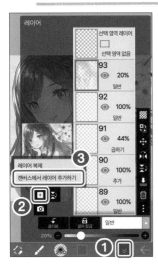

❶레이어 버튼으로 레이어 창을 열고 ❷스페셜 레이어 추가하기 버튼을 누릅니다. 그다음 ❸캔버스에서 레이어 추가하기를 선택합니다.

2 캔버스 레이어 추가 완료

❶에 일러스트 전체를 병합한 레이어가 생성되었습니다.
1장으로 병합된 레이어를 선택하여 블렌드 모드를 바꾸거나(➡40쪽) 필터(➡116쪽 이후)를 적용하여 일러스트 전체를 보정할 수 있습니다.

레이어 복제

1 레이어를 복제한다

❶레이어 버튼으로 레이어 창을 열고 ❷스페셜 레이어 추가하기 버튼을 누릅니다. 그다음 ❸레이어 복제를 선택합니다.

2 레이어 복제 완료

❶을 복제한 레이어를 ❷에 완성했습니다.
여기서는 머리카락을 병합한 레이어를 복제했습니다. 복제한 레이어로 머리카락 색을 바꿔 보며 전체 색상과 이미지에 맞는지 알아볼 수도 있습니다.

레이어별로 투명 배경을 적용하는 방법

레이어를 투명 배경으로 저장하기

선화 레이어나 배경 레이어 등 레이어마다 투명 배경 PNG로 저장하는 방법입니다. 예를 들어 투명 배경으로 저장한 선화 레이어를 친구와 교환하여 각자 색칠해 볼 수도 있습니다.

투명 배경 저장(레이어)

1 레이어를 선택한다

❶레이어 버튼으로 레이어 창을 열고 투명 배경으로 저장하려는 레이어를 선택합니다. 여기서는 ❷레이어를 선택했습니다.

2 투명 PNG로 저장을 선택한다

❶…버튼을 누르고 ❷ 투명PNG로 저장을 선택합니다.

3 투명 배경 PNG 저장 완료

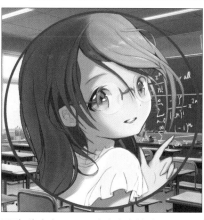

【배경 일러스트】

캔버스를 통째로 투명 배경으로 저장하는 방법(➡84쪽)도 있어!

투명 배경의 PNG로 저장되면 일러스트는 스마트폰 갤러리 안에 들어갑니다. 여기서는 투명 배경으로 저장한 부분을 쉽게 알 수 있도록 배경 일러스트 위에 투명 배경으로 저장한 일러스트를 겹쳤습니다. 교실 배경이 보이는 부분이 투명 배경으로 저장한 부분입니다.

레이어 나누는 법

디지털 일러스트는 레이어를 사용하여 일러스트를 작업합니다. 여러 기능을 사용하여 레이어를 세세하게 나누며 작업하는 사람도 있고, 하나의 레이어에 계속 채색하며 작업하는 사람도 있습니다. 여기서는 일러스트레이터 Lyandi의 레이어 사용법을 소개하겠습니다.

> 익숙해지면 자신에게 맞는 방법을 찾아서 스케치를 그리거나 레이어를 나눠 보자!

 레이어 나누는 법

Lyandi는 많은 레이어를 사용하여 효과를 겹치는 방식으로 일러스트를 작업합니다. 여기서는 실제 작품의 레이어 창을 보면서 각 부위를 작업할 때 레이어를 어떻게 나누는지 소개하겠습니다.

총 레이어 수 **91**개 (※)

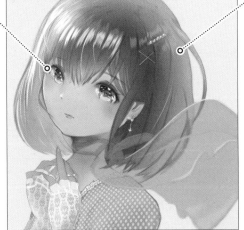

눈

【각 레이어의 용도】

▶ 20: 눈 베이스

눈꺼풀의 그림자, 반사광, 광채 등 눈에 기본 채색을 진행한 레이어입니다. 밑색을 칠하고 새 레이어를 만든 다음에 수정해 가며 아래 레이어와 여러 번 병합했습니다.

▶ 21: 색 강조

눈 베이스의 레이어를 복제하고 블렌드 모드를 오버레이로 변경한 후 겹쳤습니다. 오버레이 이외의 모드로 변경하여 분위기를 바꾸기도 합니다.

▶ 22: 굳히기

확인이 끝난 후에도 광채나 빛을 더욱 세세하게 그려 넣었습니다. 인쇄물에 전혀 나오지 않을 가능성이 높고, 모니터에서도 확인하기 어려울 수 있으나 열심히 그려 넣는 작업이 즐거워서 세세한 부분까지 고집하게 되네요.

▶ 23: 흰자위

흰자위 레이어는 눈 베이스 레이어 밑에 있으며, 이제껏 그린 것을 바탕으로 흰자위의 가장자리를 채색해 나갑니다.

▶ 24: 위 눈꺼풀

눈 주변을 그립니다. 피부 밑색 레이어는 꽤 아래쪽에 있어서 스크롤하여 찾기 어렵습니다. 따라서 눈 주위의 피부 레이어는 눈과 관련된 레이어 근처에 놓고 작업하는 편입니다

머리카락

【각 레이어의 용도】

▶ 27: 머리카락 전체

눈 레이어와 같이 새 레이어에 그려 놓은 후에 아래 레이어와 병합해 갑니다.

▶ 28: 그림자 강조

채색할 때 머리카락의 흐름이나 색감에 집중하다 보면 중간에 머리의 동그란 모양(입체감)이 약해질 수 있습니다. 그럴 때는 그림자를 넣어서 입체감을 살립니다.

▶ 29: 하이라이트

블렌드 모드가 일반인 레이어에 하얀색으로 하이라이트를 넣습니다. 일러스트 전체에 하이라이트를 넣을 때는 가장 위쪽에 있는 추가 모드 레이어 안에서 진행합니다.

▶ 30: 귀밑머리 1

귀밑머리를 그리면 인상이 더욱 부드러워집니다. 이 레이어는 추가 모드로 변경한 상태입니다.

▶ 31: 귀밑머리 2

여기에 클리핑된 레이어에 채색하고 색 그러데이션을 입혔습니다.

24: 위 눈꺼풀
👁 65%
일반

23: 흰자위
👁 100%
일반

22: 굳히기
👁 100%
일반

21: 색 강조
👁 100%
오버레이

20: 눈 베이스
👁 100%
일반

31: 귀밑머리2
👁 100%
일반

30: 귀밑머리1
👁 100%
추가

29: 하이라이트
👁 100%
일반

28: 그림자 강조
👁 100%
곱하기

27: 머리카락 전체
👁 100%
일반

※ 각 부위에 사용한 레이어 수가 많으므로 모두 소개할 수는 없었지만, 어떤 용도로 레이어를 나누었는지 참고하기 바랍니다.

자 도구를 마스터하자

직선이나 원 같은 도형 말고도 건물 등 입체 구조물을 그릴 때
사용할 수 있는 각종 자 기능을 소개합니다.
자 기능을 사용하면 선과 도형을 떨림 없이 정확하게
그릴 수 있습니다. 배경, 가구, 건물 등
선이 정확해야 하는 일러스트를 그릴 때 도움이 됩니다.

손으로 그림 그릴 때도 직선을
그을 때는 자를 사용하잖아!
정확한 선이 필요한 일러스트도
있으니까 기억해 두자!

건물이나 책상 등에 활용하는

1 직선 자

직선을 그을 수 있는 도구입니다. 건물 외관부터 책상과 서랍장 등의 실내 요소, 검과 방패 같은 무기 등을 그릴 때 좋습니다. 어떻게 사용하느냐에 따라 만화의 칸이나 줄무늬를 그려 넣을 수도 있습니다.

 직선 자

1 직선 자 도구를 연다

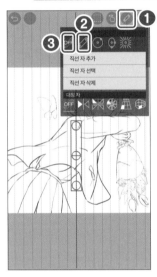

❶**자 도구**를 눌러서 자 창을 열고 ❷**직선 자**를 선택합니다. 자 기능을 끄고 싶을 때는 ❸**OFF 버튼**을 터치합니다.

2 자의 위치와 각도를 정한다

회전 핸들로 자의 각도를 조절하고 그림에 방해되지 않도록 캔버스 끝으로 직선 자를 옮깁니다.

▶ 회전 핸들

이 부분을 드래그하여 자를 회전시킵니다.

▶ 이동 핸들

이 부분을 드래그하여 자 본체의 위치를 변경합니다.

3 선을 긋는다

화면 위를 손끝으로 밀어서 직선을 그립니다. 자의 빨간 선과 평행한 직선을 그을 수 있습니다.

4 완성

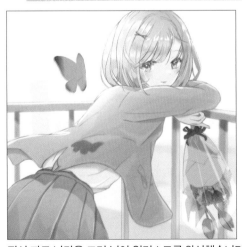

직선 자로 난간을 그려 넣어 일러스트를 완성했습니다.

시계나 공을 그릴 때 사용하는

TOOL 2 원형 자

원형 자는 원을 그릴 수 있는 도구입니다. 경단, 물방울무늬, 달, 접시 등 동그란 것을 그릴 때 편리합니다. 반원을 그릴 수도 있어서 사용 방법에 따라 부채나 아치형 다리를 표현할 수도 있습니다.

👆 원형 자

1 원형 자를 연다

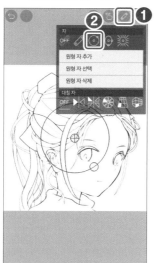

❶**자 도구**를 눌러서 자 창을 열고 ❷**원형 자**를 선택합니다.

2 자의 위치와 크기를 정한다

원을 그리고 싶은 곳에 원형 자를 놓습니다.

반경 핸들

이 부분을 드래그하여 원형 자의 원 크기를 변경합니다.

이동 핸들

이 부분을 드래그하여 자 본체의 위치를 변경합니다.

3 선을 긋는다

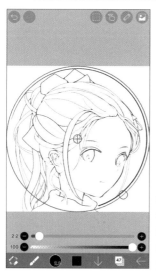

화면 위를 손끝으로 밀어서 원을 그립니다. 자의 이동 핸들을 중심으로 동심원을 그릴 수 있습니다.

4 완성

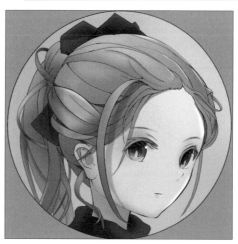

원형 자를 사용하여 둥근 틀을 만들고 일러스트 전체를 채색했습니다. 둥근 틀 안에 넣으니 일러스트가 깔끔해졌네요.

말풍선이나 테이블을 그릴 때 쓰는

타원형 자

타원형 자를 배우면 만화에서 자주 사용하는 말풍선을 효과적으로 그릴 수 있습니다. 그 외에도 거울, 도시락통, 보석 등을 그릴 때 도움이 됩니다. 타원형을 반절만 그려서 아치형 문을 표현할 수도 있습니다.

👆 타원형 자

1 타원형 자를 연다

❶**자 도구**를 눌러서 자 창을 열고 ❷**타원형 자**를 선택합니다.

2 자의 위치와 크기를 정한다

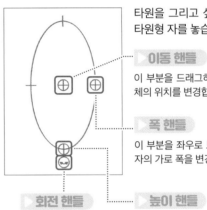

타원을 그리고 싶은 곳에 타원형 자를 놓습니다.

▶ **이동 핸들**

이 부분을 드래그하여 자 본체의 위치를 변경합니다.

▶ **폭 핸들**

이 부분을 좌우로 드래그하여 자의 가로 폭을 변경합니다.

▶ **회전 핸들**

이 부분을 드래그하여 자를 회전시킵니다.

▶ **높이 핸들**

이 부분을 상하로 드래그하여 자의 세로 폭을 변경합니다.

3 선을 긋는다

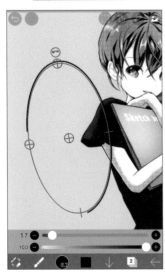

화면 위를 손끝으로 밀어서 타원을 그립니다. 자의 이동 핸들을 중심으로 동심의 타원을 그릴 수 있습니다.

4 완성

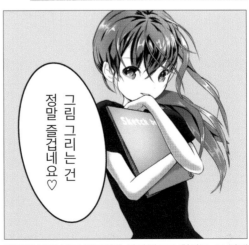

타원형 자로 만든 말풍선을 하얀색으로 칠하고, 그 안에 텍스트를 작성했습니다.

TOOL

집중선으로 박력 있는 장면을 표현할 수 있는

4 방사형 자(집중선 자)

방사형 사로 반느는 집중선은 만화의 기본 표현 중 하나로서 박력 있는 장면을 그릴 때 빼놓을 수 없습니다. 인물이 충격을 받는 장면이나 액션 장면 등 시선을 크게 끌고 싶은 장면에 사용합니다.

방사형 자

1 방사형 자를 연다

❶자 도구를 눌러서 자 창을 열고 ❷방사형 자를 선택합니다.

2 자의 위치와 크기를 정한다

집중선을 그려 넣으려는 곳에 방사형 자를 놓습니다.

이동 핸들

이 부분을 드래그하여 자 본체의 위치를 변경합니다.

3 선을 긋는다

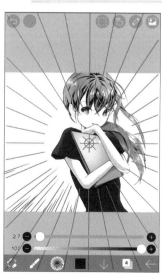

화면 위를 손끝으로 밀어서 집중선을 그립니다. 장면의 분위기에 맞게 집중선의 밀도를 정하고 선 개수를 조절하세요. 일러스트의 하얀 부분은 검은색으로, 검은 부분은 흰색으로 집중선을 그려 넣으면 박력 있게 표현할 수 있습니다.

4 완성

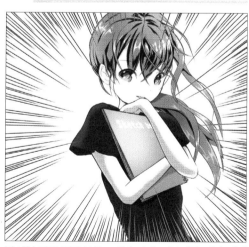

방사형 자로 집중선을 그었습니다. 집중선을 따라 시선이 유도되어 여자아이가 돋보이는 일러스트가 되었습니다.

TOOL

선대칭 일러스트를 그릴 때 사용하는

5 거울 자

세로 반전·가로 반전(➡83쪽)에서도 다뤘지만, 선대칭이란 하나의 직선을 중심으로 그 선의 양쪽에 같은 도형이 있는 상태를 말합니다. 양쪽으로 열리는 문이나 좌우 대칭된 서양식 건물, 등을 맞대고 있는 두 사람을 그릴 때 거울 자를 사용할 수 있습니다.

 거울 자

1 거울 자를 연다

❶**자 도구**를 눌러서 자 창을 열고 ❷**거울 자**를 선택합니다.

2 자의 위치와 크기를 정한다

그리고 싶은 곳 중앙에 거울 자를 맞추고 '단계'로 각도를 변경합니다.

▶ **이동 핸들**

이 부분을 드래그하여 자 본체의 위치를 변경합니다.

▶ **단계**

슬라이더를 좌우로 드래그하여 자의 각도를 조정합니다.

3 한쪽에 그림을 그린다

거울 자의 한쪽에 일러스트를 그립니다. 자를 사이에 두고 반대쪽에 같은 일러스트가 그대로 대칭으로 그려집니다.

POINT

처음부터 선대칭 일러스트를 그릴 때는 거울 자가 좋습니다. 거울 자는 자를 배치하고 그림을 그릴 때 사용되므로 완성한 일러스트에는 사용할 수 없습니다. 그럴 때는 세로 반전·가로 반전(➡83쪽)을 사용하면 됩니다.

4 완성

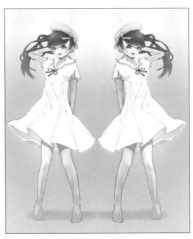

거울 자를 사용하여 일러스트를 완성했습니다. 작업 중간에 거울 자가 틀어지면 그 뒤부터 그리는 선도 어긋나므로 주의해 주세요.

레이스와 같은 원형의 문양을 표현하는

6 만화경 자

만화경 자로 원통의 만화경으로 들여다보았을 때처럼 숭심에서 방사 형태로 퍼지는 복잡한 원형 문양을 그릴 수 있습니다. 레이스, 스테인드글라스, 마법진 등을 그릴 때 편리합니다.

👆 만화경 자

1 만화경 자를 연다

❶**자 도구**를 눌러서 자 창을 열고 ❷**만화경 자 도구**를 선택합니다.

2 위치, 분할 수, 단계를 정한다

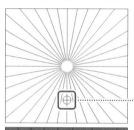

그리고 싶은 곳에 만화경 자를 맞추고 분할 수와 단계를 변경합니다.

이동 핸들

이 부분을 드래그하여 자 본체의 위치를 변경합니다.

분할

슬라이더를 좌우로 드래그하여 분할 수를 변경합니다. 분할 수가 많을수록 도형이 더욱 세세해집니다.

단계

슬라이더를 좌우로 드래그하여 자의 각도를 조정합니다.

3 선을 긋는다

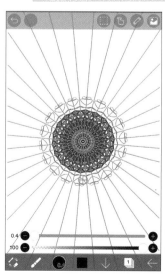

만화경 자로 분할된 틀 안에 일러스트를 그립니다.

4 완성

만화경 자를 사용하여 일러스트를 완성했습니다. 여기서는 레이어의 알파 잠금(➡97쪽)을 켜고 문양 색을 무지개 색으로 변경했습니다.

하나의 칸에 그린 것이 대량 복사되는

7 배열 자

배열 자는 하나의 칸에 그린 일러스트를 최대 10×10의 칸에 자동으로 복사할 수 있는 기능입니다. 사물함이나 빌딩 유리창처럼 같은 모양이 규칙적으로 나열된 것을 그릴 때 편리합니다.

배열 자란?

같은 것을 여러 개 그려야 할 때 한 번 그린 것을 복사·붙여넣기(➡66쪽)하여 만들어 낼 수도 있습니다. 하지만 가로 또는 세로로 가지런히 배열하려 해도 수작업으로는 어긋날 수밖에 없죠. 배열 자를 사용하면 같은 그림을 정렬한 상태로 대량 복사할 수 있습니다.

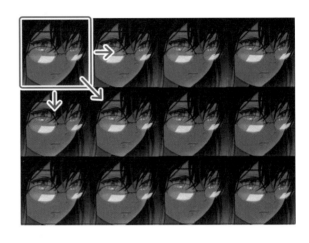

배열 자

1 배열 자를 연다

▶ **분할 X**

슬라이더를 좌우로 드래그하여 가로 분할 수를 변경합니다.

▶ **분할 Y**

슬라이더를 좌우로 드래그하여 세로 분할 수를 변경합니다.

❶**자 도구**를 눌러서 자 창을 열고
❷**배열 자**를 선택합니다.

2 자의 크기, 분할 수, 위치를 정한다

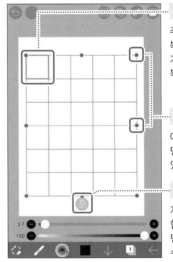

▶ **작업 셀**

주황색으로 표시된 부분이 복제할 원본 칸입니다. 여기 그린 그림이 모든 칸에 복제됩니다.

▶ **핸들**

여기를 누르면서 드래그하면 칸의 형태를 변경할 수 있습니다.

▶ **잠금 버튼**

자의 형태와 위치를 고정합니다. 잠금으로 설정하면 작업 셀에 그림을 그릴 수 있습니다.

배열 자의 크기와 분할 수를 조정합니다. 두 손가락으로 드래그하면 자 본체를 옮길 수 있습니다. 자를 알맞게 조정한 후에는 잠금 버튼을 눌러서 칸을 고정합니다. 칸을 고정하고 나면 작업 셀에 표시된 선이 주황색에서 회색으로 변합니다.

3 작업 셀에 그림을 그린다

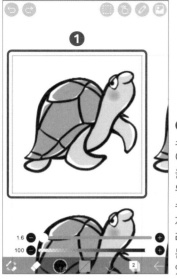

❶작업 셀에 일러
스트를 그립니다.
이 단계에서 잠금
을 풀면 배열 자의
위치를 다시 옮길
수 있습니다. 이때
자만 이동하고 그
려 놓은 일러스트
는 그 자리에 남아
있습니다.

4 완성

앞서 작업 셀에 그
린 일러스트가 모
든 칸에 복사되었
습니다.

POINT

배열 자에 원근감 더하기

배열 자에 원근감을 입히면 입체적으로 표현할 수 있습니다.
깊이감 있는 일러스트에서는 창문이나 문처럼 원래 사각형이었던 것을 사다리꼴이나 평행사변형에 가까
운 형태로 표현하기도 합니다. 이때 배열 자와 원근감을 조합하면 그러한 형태도 그릴 수 있습니다.

1 배열 자를 연다

❶자 도구를 열고 ❷배열 자
를 선택합니다.

2 원근감을 적용한다

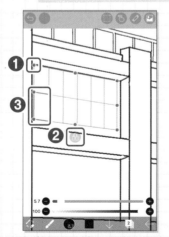

❶꼭짓점 핸들을 조작하여 배열
자에 원근감을 적용합니다. 위치
조정을 끝내면 ❷잠금 버튼을 눌
러서 고정한 후 ❸작업 셀에 일
러스트를 그립니다.

3 완성

학교 일러스트를 완성했습니다.

거리감이나 깊이감 등 원근감을 표현할 때, 흔히 근거리를 밝게 하고 원거리는 어둡게 하는 등 색깔로 원근감을 묘사합니다. 여기서는 그 방법 말고 투시도법에 따라 표현하는 방법을 소개하겠습니다. 원근법 배열 자는 투시도법으로 그릴 때 가이드로서 활용됩니다.

 ## 투시도법이란?

투시도법이란 데생 기법의 하나로 그림의 거리감, 특히 깊이감을 표현하는 방법입니다. 투시도법에서는 풍경을 바라보는 관찰자의 눈높이를 '아이 레벨'이라고 부릅니다. 수평선과 거의 같은 높이입니다. 기회가 있다면 바닷가 같은 곳에서 수평선을 한번 바라보세요. 착시로 인해 수평선이 자신과 같은 높이로 보일 것입니다.

수평선을 향해서 관찰자의 시야에 있는 물체의 선을 쭉 뻗어 나가면 이윽고 점이 되어 사라지게 됩니다. 이것이 소실점입니다. 다만 3점 투시의 높이를 보기 위한 소실점은 아이 레벨과 같은 위치에 있지 않습니다.

투시도법에는 1점 투시, 2점 투시, 3점 투시 이렇게 3가지가 존재합니다. '1점', '2점'이란 소실점의 개수를 의미합니다. 소실점의 수가 다르면 표현할 수 있는 입체 구조물도 달라집니다.

각각의 투시도법으로 주사위를 그려 보며 입체감을 재현해 보자!

【1점 투시】

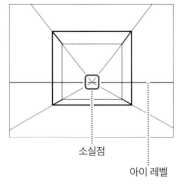

소실점

아이 레벨

정면에서 바라본 입체 구조물을 표현하는 기법입니다. 쭉 뻗은 깊이감을 표현할 수 있어서 학교의 긴 복도나 터널의 깊이 등을 그릴 때 사용합니다.

【2점 투시】

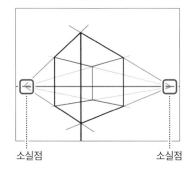

소실점 소실점

소실점이 2개가 되어 화면을 마주 봤을 때 비스듬한 도형을 표현할 수 있습니다. 2점 투시를 익히면 깊이감 있는 일러스트를 거의 모두 표현할 수 있습니다.

【3점 투시】

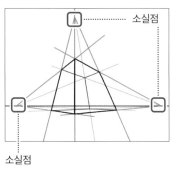

소실점

소실점

소실점이 3개가 되어 올려다보거나 내려다본 시점의 각도를 표현할 수 있습니다. 일러스트에 박력을 주고 싶을 때 사용합니다.

원근법 배열 자

원근법 배열 자를 사용하여 실제로 입체 구조물을 그려 봅시다. 여기서는 2점 투시로 정육면체를 그리는 방법을 소개하겠습니다.

【완성 그림】

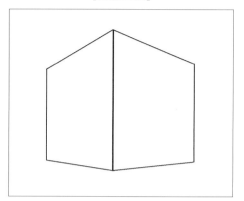

1 원근법 배열 자를 연다

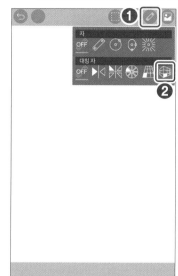

❶자 도구를 눌러서 자 창을 열고 ❷원근법 배열 자를 선택합니다.

2 원근법 배열 자를 설정한다

그리고 싶은 입체 구조물에 맞춰서 설정을 각각 조정합니다. 우선 2점 투시로 입체 구조물을 그리기 위해 2점 투시를 선택합니다. 여기서는 기본적인 입체 구조물을 작업할 것이므로 분할을 전부 '1'로 설정했습니다.

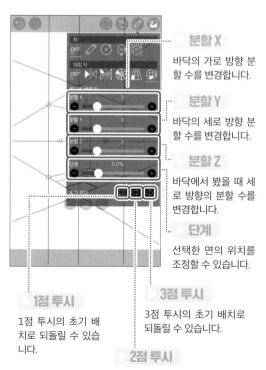

분할 X
바닥의 가로 방향 분할 수를 변경합니다.

분할 Y
바닥의 세로 방향 분할 수를 변경합니다.

분할 Z
바닥에서 봤을 때 세로 방향의 분할 수를 변경합니다.

단계
선택한 면의 위치를 조정할 수 있습니다.

1점 투시
1점 투시의 초기 배치로 되돌릴 수 있습니다.

3점 투시
3점 투시의 초기 배치로 되돌릴 수 있습니다.

2점 투시
2점 투시의 초기 배치로 되돌릴 수 있습니다.

3 입체 구조물의 형태를 정한다

각종 핸들을 조정하여 그리고 싶은 입체 구조물의 형태를 정합니다. 여기서는 기본적인 입체 구조물을 표현할 것이므로 2점 투시의 초기 설정을 그대로 둔 상태에서 모양을 바꾸지 않고 그렸습니다. 모양이 정해지면 잠금 버튼을 눌러서 도형을 고정합니다.

꼭짓점 핸들
이 부분을 드래그하여 입체 구조물의 꼭짓점을 옮깁니다.

면 핸들
이 부분을 드래그하여 입체 구조물의 면 자체를 옮깁니다.

잠금 버튼
자의 형태와 위치를 고정합니다. 잠금으로 설정하면 캔버스에 그림을 그릴 수 있습니다.

4 소실점을 축소한다

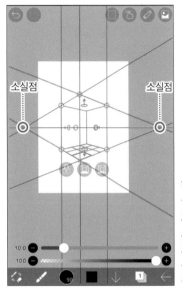

현재 상태라면 소실점이 화면 밖으로 잘려 나갑니다. 소실점이 화면에 표시될 때까지 두 손가락을 오므려 축소시킵니다.

5 직선 자를 추가한다

직선 자를 사용해서 정육면체의 세로선을 정확히 그려 봅시다. 먼저 ❶**자 도구**를 열고 ❷**직선 자**를 선택해 직선 자를 추가합니다. 추가한 자의 각도를 수직으로 변경하고 작업에 방해되지 않게 화면 가장자리로 옮깁니다.

6 방사형 자를 추가한다

방사형 자를 사용해서 정육면체의 대각선을 정확히 그려 봅시다. 먼저 ❶**자 도구**를 열고 ❷**방사형 자**를 선택합니다. 방사형 자를 2개 사용할 것이므로 ❸**방사형 자 추가**를 누르고 하나 더 추가합니다.

자 여러 개 사용하기(➡114쪽)를 참고해 주세요.

7 방사형 자를 배치한다

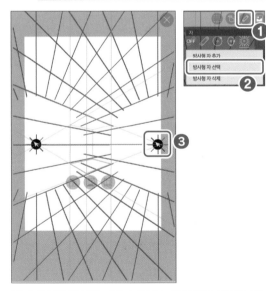

앞서 생성한 방사형 자를 소실점 2개에 각각 배치합니다. ❶**방사형 자**를 열고 ❷**방사형 자 선택**을 누른 다음, 위치를 옮기고 싶은 방사형 자의 ❸**선택 버튼**을 누릅니다. 선택한 자는 드래그하여 옮길 수 있습니다.

8 자를 선택한다

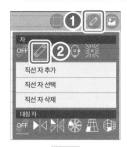

자가 여러 개 있을 때는 현재 선택한 자로 선을 그릴 수 있습니다. 선택한 자는 빨간색 선으로 표시됩니다.

우선 직선 자를 선택해 봅시다. ❶**자 도구**에서 ❷**직선 자**를 엽니다. 현재 화면에 있는 직선 자는 하나뿐이므로 자동으로 화면에 있는 직선 자가 선택될 것입니다.

9 선을 긋는다

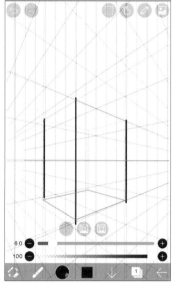

앞서 선택한 직선 자를 따라 정육면체의 세로 선을 긋습니다. 같은 방법으로 소실점에 배치한 2개의 방사형 자도 선택하여 선을 그려 보세요.

10 자를 삭제한다

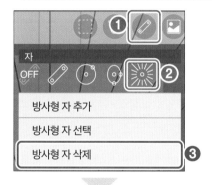

필요 없어진 자를 삭제합니다. 앞선 단계가 끝난 상태라면 방사형 자가 선택되어 있을 것입니다. ❶**자 도구**에서 ❷**방사형 자**를 열고 ❸ **방사형 자 삭제**를 선택합니다. 또 다른 방사형 자, 직선 자도 같은 방식으로 삭제합니다.

11 완성

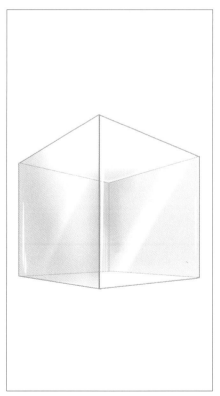

정육면체를 완성했습니다. 원근법 배열 자를 사용하면 빌딩 같은 건물이나 교실 같은 실내를 그릴 수 있습니다.

여러 개의 자로 복잡한 도형을 그리기 위한

9 자 여러 개 사용하기

복잡한 도형을 그릴 때는 여러 개의 자를 동시에 사용하기도 합니다. 처음에는 조작이 복잡해져서 힘들지만, 다음 설명을 보면서 차근차근 따라 해봅시다. 여기서는 자를 추가·선택·삭제하는 방법을 소개하겠습니다.

자 여러 개 추가하기

1 자를 추가해 보자

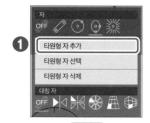

같은 자를 여러 개 쓰고 싶다면 **❶타원형 자 추가** 등 '추가' 버튼을 선택합니다. 이 기능은 직선 자, 원형 자, 타원형 자, 방사형 자에만 있습니다. 여기서는 **❷타원형 자**를 추가했습니다.

그림 그릴 자 고르기

1 그림 그릴 자를 선택해 보자

자를 여러 개 열었을 때는 그리기 전에 어떤 자를 기본으로 할지 선택해야 합니다. 예를 들어 **❶직선 자**를 사용하고 싶다면 **❷직선 자**를 열고 **❸ 직선 자 선택**을 누릅니다. 직선 자 선택 모드가 되므로 직선 자 중에서 ❶을 골라야 합니다. 현재 선택된 자는 빨간색으로 표시됩니다.

자 삭제

1 삭제할 자를 선택한다

삭제하고 싶은 자를 선택합니다. 여기서는 조금 전 선택한 ❶직선 자를 삭제했습니다.

2 자를 삭제한다

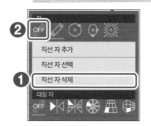

❶직선 자 삭제를 누르면 선택한 직선 자가 삭제됩니다.
❷OFF 버튼을 눌러도 화면에서 자를 지울 수 있습니다. 다만 임시 보관 상태가 되므로 자 도구를 열면 화면에 해당 자가 다시 나타납니다.

기본 필터를 마스터하자

필터 기능은 일러스트에 특수 효과를 넣어 보정하는 기능입니다.
이 장에서는 기본 필터 조작을 배우고,
이를 통해 사용할 수 있는 간단한 필터를 소개하겠습니다.
각 필터를 실제로 사용한 작업 예시도 있으니 참고해 보세요!

필터 기능을 익혀서 새로운
표현 방식을 손에 넣자!

특수 효과로 일러스트를 간단하게 보정할 수 있는

1 기본 필터 조작

기본 필터의 조작법을 소개하겠습니다. 이 책에서는 기본 조작으로 사용할 수 있는 기본 필터는 5장에, 그 외의 조작이 필요한 응용 필터는 6장에 정리했습니다.

필터란?

필터란 특수 효과를 입히는 막과 같습니다. 그림 위에 빨간색 필름을 씌우면 그림이 빨갛게 보이는 것처럼 컬러 필름 같은 역할을 수행합니다.

이비스 페인트에는 여러 종류의 필터가 있습니다. 이를 활용해 색을 바꾸는 것은 물론, 흐리게 또는 밝게 효과를 주거나 집중선 등의 모양을 그릴 수도 있어요.

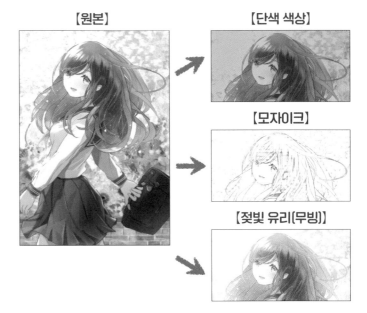

【원본】 【단색 색상】 【모자이크】 【젖빛 유리(무빙)】

필터의 8가지 분류

필터는 각각의 효과에 따라 8가지로 나뉩니다.
필터를 찾을 때는 우선 이 8가지 안에서 자신이 원하는 효과에 가까운 것을 선택해 보세요.

 1 색상 조정

일러스트를 흑백으로 바꾸거나 전체를 밝게 하는 등, 색상이나 밝기를 바꾸는 필터가 분류되어 있습니다.

 2 블러

일러스트를 흐리게 하거나 모자이크를 씌우는 등, 일러스트를 의도적으로 흐릿하게 만드는 필터가 분류되어 있습니다.

 3 스타일

일러스트의 가장자리를 장식하거나 그림자를 입히는 등, 일러스트의 선이나 외곽을 보정하는 필터가 분류되어 있습니다.

 4 드로우

패러럴 그라데이션(평행선), 콘센트릭(동심원) 그라데이션, 집중선, 속도선 등, 특수한 채색이나 선을 그리는 필터가 분류되어 있습니다.

 5 인공지능

인공지능이 자동으로 수채화풍 채색을 해주는 자동 색칠 필터가 있습니다. 수동으로 색을 지정할 수도 있습니다.

 6 아티스틱

TV의 노이즈 같은 효과를 주거나 사진을 흑백만화의 배경처럼 만드는 등, 다양한 필터가 분류되어 있습니다.

 7 변형하기

일러스트를 파도 모양으로 변형하거나 일부를 확대하는 등, 일러스트를 변형하는 필터가 분류되어 있습니다.

 8 프레임

표를 그리는 필터와 옅은 색을 겹쳐서 일러스트 전체에 아지랑이 효과를 주는 블러 프레임 필터 등이 있습니다.

기본 필터 조작

1 레이어를 선택한다

❶레이어 버튼으로 레이어 창을 열고 필터 효과를 입히고 싶은 레이어를 고릅니다. 여기서는 ❷전체 병합 레이어를 선택했습니다.

2 필터 도구를 연다

❶도구 선택 버튼을 눌러서 도구 창을 열고 ❷필터 도구를 선택합니다.

3 필터를 선택한다

원하는 필터를 선택합니다. 여기서는 ❶ 명도 및 명암 대비 필터를 선택했습니다.

4 필터를 조정한다

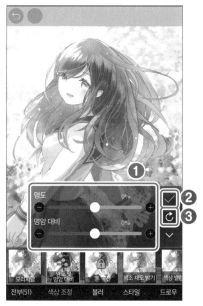

필터마다 ❶필터 조정 창이 있습니다. 원하는 효과가 나올 때까지 조정한 다음 ❷OK 버튼을 누릅니다. 초기 설정으로 되돌리고 싶을 때는 ❸리셋 버튼을 누르면 됩니다.

6 완성

필터 이름만으로 어떤 효과인지 알기 어렵다면 직접 적용해 보자!

필터 효과가 적용되어 일러스트가 바뀌었습니다.

레이어마다 다른 필터 적용하기

필터 효과는 현재 선택한 레이어에 적용됩니다. 예를 들어 선화 레이어를 선택한 상태라면 선화 레이어에만 효과가 나타납니다. 일러스트 전체에 필터를 적용하려면 우선 전체 병합(➡98쪽)을 실행하여 모든 레이어를 병합한 레이어를 생성해야 합니다.

머리카락 밑색 레이어 에 **'회색조 색상' 필터** 적용하기

배경 캔버스 레이어 에 **'단색 색상' 필터** 적용하기

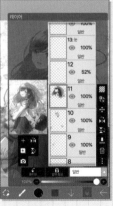
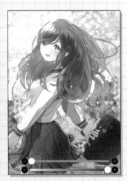
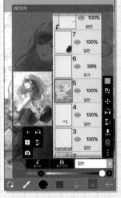
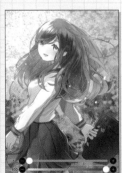

머리카락 밑색 레이어를 선택하고 회색조 색상 필터를 적용했습니다. 완성 일러스트를 보면 머리카락만 거무스름하게 변한 것을 알 수 있습니다.

배경 레이어를 하나로 합치고 단색 색상 필터를 적용했습니다. 배경만 단색 색상으로 변했습니다.

TOOL

2

기본 필터 요약

여기서는 기본 필터 조작(➡117쪽)으로 사용할 수 있는 기본 필터를 정리했습니다.
아직 필터 기능에 익숙하지 않다면 기본 필터부터 사용해 보세요.

 기본 필터

필터의 효과를 한 눈에 알 수 있도록 각 필터를 입힌 일러스트를 정리했습니다. 대부분 기본 필터 조작(➡117쪽)으로 사용할 수 있어요. 다만 필터마다 조정 창이 달라서 조정 창도 함께 실었습니다.
조정 창에서 어떻게 조정하느냐에 따라 같은 필터라도 완성본이 달라집니다. 필터를 입힌 일러스트는 어디까지나 예시일 뿐입니다.

【원본】(※)

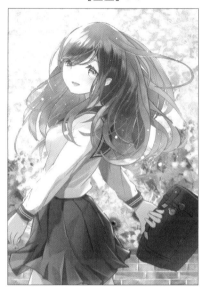

블렌드 모드를 함께 적용
흑백 필터(➡121쪽)를 적용한 다음 블렌드 모드를 더해서 보정했습니다.

PART 5 기본 필터를 마스터하자

◆ 명도 및 명암 대비 ① 색상 조정

명도 및 명암 대비를 조정할 수 있는 기능입니다. 일러스트가 밝고 선명해집니다.

▶ **명도**
슬라이더를 좌우로 드래그하여 밝기를 조정합니다.

▶ **명암 대비**
슬라이더를 좌우로 드래그하여 명암 대비를 조정합니다.

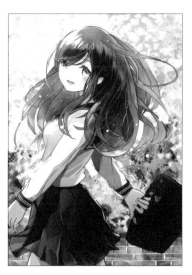

명암 대비 값을 높여서 명암의 차이로 햇살을 좀 더 강조했습니다. 명암 대비를 높이면 밝은 부분이 너무 많아지므로 명도 값을 낮춰서 빛이 강한 부분을 눌러 주었습니다.

※ 기본적으로 모든 레이어를 합친 전체 병합 레이어에 필터를 적용합니다.

◆ 색조 채도 밝기 ① 색상 조정

색조·채도·밝기를 조정할 수 있는 기능입니다.

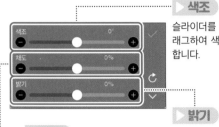

▶ **색조**
슬라이더를 좌우로 드래그하여 색상을 조정합니다.

▶ **밝기**
슬라이더를 좌우로 드래그하여 밝기를 조정합니다.

▶ **채도**
슬라이더를 좌우로 드래그하여 색의 선명한 정도를 조정합니다.

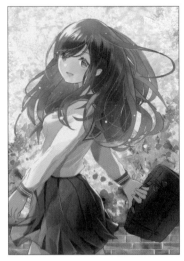

일러스트에 강한 인상을 주기 위해 채도 값을 높이고 보색 대비가 드러나도록 색조 값을 조정한 후, 인물과 배경이 구분되도록 명도 값을 낮추었습니다.

◆ 색상 밸런스 ① 색상 조정

색상의 균형을 조정할 수 있는 기능입니다. RGB 형식에 따라 빨강·초록·파랑 축으로 조정합니다.

▶ **빨간색**
슬라이더를 좌우로 드래그하여 빨간색을 조정합니다.

▶ **녹색**
슬라이더를 좌우로 드래그하여 녹색을 조정합니다.

 ▶ **파란색**
슬라이더를 좌우로 드래그하여 파란색을 조정합니다.

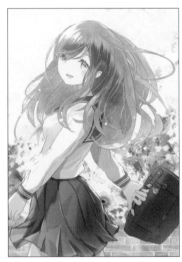

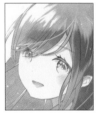

저녁이라는 느낌이 들도록 빨간색 수치를 높이고 파란색 수치를 낮춰 노란색을 늘린 다음 녹색 수치를 조금 높여서 더욱 노란빛이 돌도록 했습니다.

◆ 그림 색상 변경 ① 색상 조정

그림 전체의 색을 변경할 수 있는 기능입니다. 선화 레이어를 선택하여 필터를 적용했습니다.

▶ **색상**
색을 변경합니다.

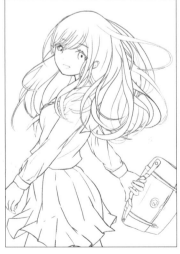

선화의 색을 갈색으로 바꾸었습니다. 선화에 색을 넣는 방법에는 클리핑(➡36쪽), 알파 잠금(➡97쪽) 등이 있으나 단색으로 바꿀 때는 그림 색상 변경 필터를 씌우는 것이 가장 빠릅니다.

◆ 단색 색상　

그림 전체가 단색이 되는 기능입니다. 세피아 색으로 설정될 수도 있습니다.

▶ 색상
색을 변경합니다.

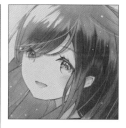

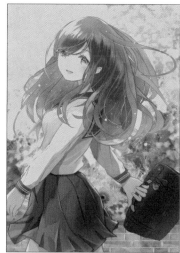

세피아 색으로 단색 색상을 적용하여 오래된 사진처럼 표현했습니다. 이 필터의 초기 설정은 세피아색이며, 필터를 다시 적용하고 싶을 때는 ❶리셋 버튼을 눌러서 초기 설정으로 되돌리면 됩니다.

◆ 회색조 색상　

컬러 일러스트를 흑백으로 바꾸는 기능입니다.

▶ 명도
슬라이더를 좌우로 드래그하여 밝기를 조정합니다.

▶ 명암 대비
슬라이더를 좌우로 드래그하여 명암 대비를 조정합니다.

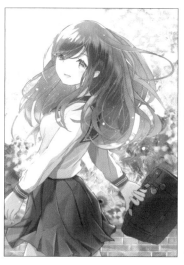

슬라이더를 모두 초기 설정으로 둔 상태에서 필터를 적용했습니다. 작업 중간에 한 번씩 레이어 전체를 합쳐서 회색조 색상 필터를 입혀 보면 명암 균형을 확인할 수 있습니다.

◆ 흑백　

일러스트의 밝고 어두운 부분을 명확하게 흰색과 검은색으로 나누는 기능입니다.

▶ 한계값
슬라이더를 좌우로 드래그하여 하얀 부분과 검은 부분을 나누는 경계가 되는 휘도 값(색의 밝기)을 조정합니다.

흑백 필터를 적용하면 그림이 흰색과 검은색이 됩니다. 여기서는 전체 레이어를 하나로 합친 캔버스 레이어에 흑백 필터를 적용하고, 그 위에 블렌드 모드를 밝기로 바꾼 레이어를 겹쳤습니다. 이후 겹친 레이어를 채색해 검은 부분에 색을 입혔습니다.

◆ 포스터화　

색상 수를 줄일 수 있습니다. 사진이나 일러스트의
마무리 단계에서 이 필터를 적용하면 독특하게 채
색됩니다.

▶ **카운트**

슬라이더를 좌우로 드래그하여
색상 수를 변경합니다.

포스터화를 적용하여 색
상 수를 줄이고 블렌드 모
드를 오버레이로 설정한
다음 불투명도를 낮추었
습니다. 오버레이를 단순
하게 적용하는 것보다 포
스터화가 부분적으로 적
용된 곳이 더 눈에 띕니다.

◆ 가우시안 블러　

레이어 전체에 일정하게 흐림 효과를 넣는 기능입
니다.

▶ **반경**

슬라이더를 좌우로 드래그하여 흐
릿한 강도를 조정합니다. 오른쪽으
로 갈수록 효과가 강해지고 왼쪽으
로 갈수록 효과가 약해집니다.

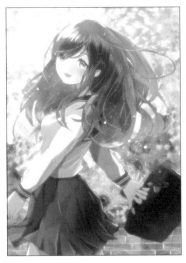

전체 병합 레이어를 2장
생성합니다. 위쪽 레이어
의 블렌드 모드를 밝게로
변경하고 가우시안 블러
필터를 적용하면 부드러
운 빛에 둘러싸인 듯 표현
할 수 있습니다.

◆ 무빙 블러　

직선으로 흔들림 효과가 적용되는 기능입니다. 역동
적인 일러스트로 변합니다.

▶ **강도**

슬라이더를 좌우로 드래그하여 흐
릿한 강도를 조절합니다.

▶ **방향**

슬라이더를 좌우로 드래그하여 직
선을 회전시키는 방식으로 흔들림
방향을 조정합니다.

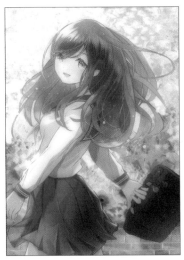

전체 병합 레이어를 3장 생
성해 모두 무빙 블러를 적
용하고, 색조 채도 밝기 필
터도 각각 색을 바꿉니다.
이후 불투명도를 낮추고 보
정하지 않은 전체 병합 레
이어 위에 겹치면 환상적인
분위기로 변합니다.

◆ 모자이크

레이어에 모자이크 무늬를 적용하는 기능입니다.

▶ 폭

슬라이더를 좌우로 드래그하여
모자이크 폭을 조정합니다.

전체 병합 레이어에 모자
이크 필터를 적용하고 블
렌드 모드를 빼기로 설정
했습니다. 블러 계열의 필
터에 빼기 모드를 적용하
면 선화 부분이 선명해집
니다.

◆ 흐린 마스크

그림의 가장자리 부분을 강조하는 필터입니다.

▶ 반경

슬라이더를 좌우로
드래그하여 효과를
적용할 범위를 조
정합니다.

▶ 강도

슬라이더를 좌우로 드래그하여
효과의 강도를 조정합니다.

아무런 필터 효과 없
이 블렌드 모드를 추가
로 변경하면 선화까지
흰색 날림 현상이 일어
납니다. 이 필터를 적
용한 후에 추가 모드로
변경하면 가장자리가
강조되며 선화가 선명
하게 남습니다.

◆ 젖빛 유리(일반)

젖빛 유리로 일러스트를 보는 듯한 독특한 블러 필터
입니다.

▶ 반경

슬라이더를 좌우로
드래그하여 색이
흩날릴 범위의 크
기를 조정합니다.

▶ 변화량

슬라이더를 좌우로 드래그하여
반경으로 지정한 범위의 편차
정도를 조정합니다.

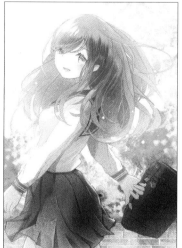

젖빛 유리 필터를 적용한
전체 병합 레이어에 색조
채도 밝기 필터를 넣어 채
도 값을 높였습니다. 이후
블렌드 모드를 오버레이
로 변경하여 레이어의 불
투명도를 낮추었습니다.

◆ 젖빛 유리(무빙)　

젖빛 유리(일반) 필터는 색이 사방으로 흩어지지만, 젖빛 유리(무빙) 필터는 직선상에서 빗나간 것처럼 표현됩니다.

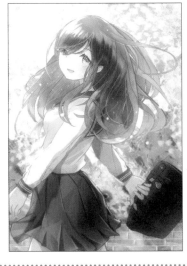

▶ 반경

슬라이더를 좌우로 드래그하여 색이 흩날릴 정도를 조정합니다.

▶ 방향

슬라이더를 좌우로 드래그하여 색이 흩어지는 축이 되는 직선의 방향을 조정합니다.

젖빛 유리의 방향을 왼쪽 위에서 오른쪽 아래로 바꾸어 햇살을 표현했습니다. 블렌드 모드를 하드 라이트로 바꾸면 햇빛이 깜빡거리는 듯한 효과가 나타납니다.

◆ 글리치　⑥ 아티스틱

노이즈와 색채 변화가 일어나는 필터입니다.

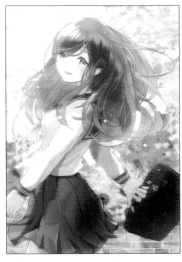

▶ 높이

슬라이더를 좌우로 드래그하여 균열의 간격, 즉 노이즈 파장의 간격을 조정합니다.

▶ 색채 변화

이 필터는 원본을 3가지 색으로 분리해 빗나가듯 표현하며(원본이 검은색일 때는 시안·마젠타·노란색 포함 4가지), 슬라이더를 좌우로 드래그하면 빗나가는 이동량을 조정할 수 있습니다.

▶ 강도

슬라이더를 좌우로 드래그하여 균열의 크기, 즉 노이즈 진폭의 크기를 조정합니다.

높이 값을 적게 설정하여 옆으로 흔들리는 느낌을 표현했습니다. 블렌드 모드를 오버레이로 변경한 상태입니다.

◆ 쉬어(십자형)　⑥ 아티스틱

십자 모양의 노이즈가 들어가는 필터입니다. 이 필터를 포함하여 5가지 쉬어 필터는 빛을 표현하기에 적합합니다.

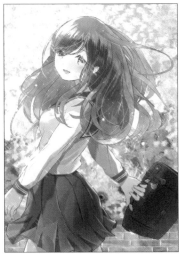

▶ 크기

슬라이더를 좌우로 드래그하여 모양의 크기를 조정합니다.

▶ 양

슬라이더를 좌우로 드래그하여 모양의 양을 조정합니다.

▶ 방향

슬라이더를 좌우로 드래그하여 모양의 각도를 조정합니다.

전체 병합 레이어를 2장 준비하여 한쪽에 쉬어(십자형) 필터를 적용하고 블렌드 모드를 차이로 바꿉니다. 이후 아래 레이어와 병합하고 블렌드 모드를 추가로 변경했습니다.

◆ 쉬어(선) 아티스틱

선 모양의 노이즈가 들어가는 필터입니다. 한 방향에서 빛이 들어오는 듯한 표현에 적합합니다.

▶ 크기
슬라이더를 좌우로 드래그하여 모양의 크기를 조정합니다.

▶ 양
슬라이더를 좌우로 드래그하여 모양의 양을 조정합니다.

▶ 방향
슬라이더를 좌우로 드래그하여 모양의 각도를 조정합니다.

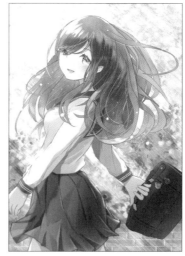

배경만 병합한 레이어에 쉬어(선) 필터를 적용하고 선의 방향을 빛의 방향으로 바꾸었습니다. 이후 블렌드 모드를 광도로 변경하여 빛나는 느낌을 표현했습니다.

◆ 쉬어(원형) 아티스틱

원형의 노이즈가 들어가는 필터입니다. 빛 구슬이 쏟아지는 듯한 표현을 할 수 있습니다.

▶ 크기
슬라이더를 좌우로 드래그하여 모양의 크기를 조정합니다.

▶ 양
슬라이더를 좌우로 드래그하여 모양의 양을 조정합니다.

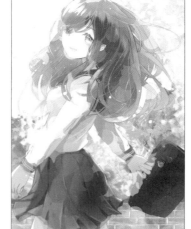

블렌드 모드를 밝게로 변경하여 불투명도를 50%까지 낮추었습니다. 거기에 쉬어(원형) 필터를 적용하면 빛이 비쳐 흐릿해진 느낌을 표현할 수 있습니다.

◆ 쉬어(정사각형) 아티스틱

정사각형의 노이즈가 들어가는 필터입니다.

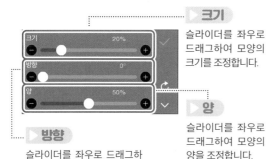

▶ 크기
슬라이더를 좌우로 드래그하여 모양의 크기를 조정합니다.

▶ 양
슬라이더를 좌우로 드래그하여 모양의 양을 조정합니다.

▶ 방향
슬라이더를 좌우로 드래그하여 모양의 각도를 조정합니다.

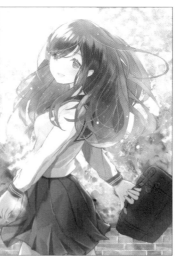

레이어에 쉬어(정사각형) 필터를 적용하고, 블렌드 모드를 색조로 바꾸었습니다. 이후 무빙 블러 필터로 빛의 방향(왼쪽 위에서 오른쪽 아래)에 따라 각도를 맞춰 흐리게 표현했습니다.

◆ 쉬어(육각형) 아티스틱

육각형의 노이즈가 들어가는 필터입니다.

▶ **크기**
슬라이더를 좌우로 드래그하여 모양의 크기를 조정합니다.

▶ **양**
슬라이더를 좌우로 드래그하여 모양의 양을 조정합니다.

▶ **방향**
슬라이더를 좌우로 드래그하여 모양의 각도를 조정합니다.

배경과 인물의 레이어를 각각 합친 레이어를 1장씩 만들고 쉬어(육각형) 필터를 적용했습니다. 이후 인물의 블렌드 모드를 추가로 변경하고 두 레이어의 불투명도를 낮춘 후 겹쳤습니다.

◆ 파동 변형하기

일러스트를 파동 모양으로 변경할 수 있는 필터로, 흔들리는 수면 등을 표현할 때 씁니다.

▶ **파장**
슬라이더를 좌우로 드래그하여 파동의 수를 조정합니다.

▶ **각도**
슬라이더를 좌우로 드래그하여 파동의 각도를 조정합니다. 최대 180도까지 회전할 수 있습니다.

▶ **넓이**
슬라이더를 좌우로 드래그하여 파동의 폭을 조정합니다.

▶ **단계**
슬라이더를 좌우로 드래그하여 파동의 위치를 조정합니다.

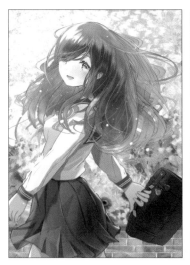

먼저 머리카락 선화와 채색 레이어만 각각 병합하여 2장을 복제합니다. 이후 각각의 레이어에 파동 필터를 적용하고 불투명도를 낮추어 겹친 다음 머리카락이 흔들리는 모습을 표현했습니다.

◆ 블러 프레임 프레임

일러스트의 모서리에서 중앙을 향해 흐릿한 효과가 들어갑니다.

▶ **강도**
슬라이더를 좌우로 드래그하여 흐릿한 강도를 조정합니다.

▶ **색상**
흐려질 때 효과의 색상을 변경합니다.

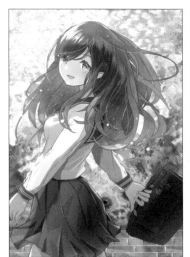

일러스트에서 전체적으로 띠는 색의 보색을 선택하고(그림이 전체적으로 노란빛이 돌아서 보라색 선택) 블렌드 모드를 색조로 바꾼 후 불투명도를 50%로 설정했습니다. 그러면 원래 색을 지운 듯한 색으로 변합니다.

PART.6

응용 필터를
마스터하자

기본 필터 조작만으로는 제대로 사용하기 어려운
필터 가운데 추천하는 필터를 정리했습니다.
응용 필터를 익히면 좀 더 수준 높은 일러스트를 그릴 수 있어요.
기본 필터에 익숙해지면 도전해 보세요.

드디어 마지막이야!
조금 어렵지만
같이 도전해 보자!

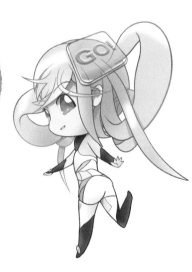

그림의 명암에 따라 그러데이션을 생성하는 방법

1 그라데이션 맵

원본 일러스트 색상의 명암을 기준으로 자동 채색하는 기능입니다. 예를 들면 어두운 부분(검은색에 가까운 색 또는 진한 색)에 칠할 색을 파란색으로 설정해 두면 원본의 어두운 부분이 파란색으로 물듭니다.

그라데이션 맵이란?

색을 구성하는 요소에는 명도가 있습니다. 명도를 기준으로 하면 일러스트 안의 색을 모두 밝은색과 어두운색으로 구분할 수 있습니다.

그라데이션 맵은 밝은 부분과 어두운 부분에 채색할 색을 설정해 두면 원본의 밝은 부분에서 어두운 부분에 이르기까지 그러데이션이 생성되는 기능입니다. 예를 들면 밝은색에 빨강, 어두운색에 파랑을 설정하면 일러스트의 밝은 부분과 어두운 부분이 자동 채색되며 빨강에서 파랑으로 그러데이션이 생겨납니다. 이 필터는 프라임 멤버십(➡16쪽)에 속한 기능입니다.

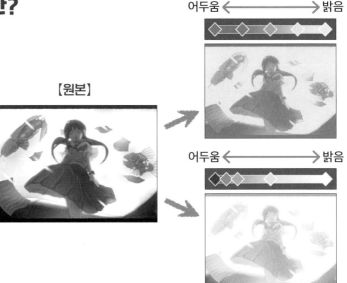

어두움 ⟵⟶ 밝음

【원본】

어두움 ⟵⟶ 밝음

그라데이션 맵 필터

1 필터 도구를 연다

일러스트에 사용되는 색상의 명암을 알아보기 쉽도록 흑백 일러스트를 예로 들겠습니다. 채색하려는 레이어를 선택한 상태로 ❶도구 선택 버튼을 눌러서 도구 창을 열고 ❷필터 도구를 선택합니다.

2 그라데이션 맵 필터를 선택한다

필터 카테고리에서 ❶ 색상 조정을 열고 ❷그라데이션 맵을 선택합니다.

3 필터를 조정한다

슬라이더를 각각 조정한 다음 **❶OK 버튼**을 누릅니다.

▶ 액션
그러데이션 슬라이더를 조정해서 만든 그러데이션 색상을 즐겨찾기에 등록합니다. 등록한 그러데이션은 프리셋 버튼으로 선택할 수 있습니다.

▶ 보간함수
그러데이션 슬라이더의 핸들 사이에 있는 색상의 계산 방법을 선택합니다.

▶ 반전 버튼
그러데이션 슬라이더에 배치한 색을 좌우 반전합니다.

▶ 프리셋 버튼
현재 설정한 그러데이션을 표시합니다. 여기에서 이비스 페인트에 등록된 그러데이션 목록을 볼 수 있습니다.

▶ 그러데이션
색 핸들을 추가하여 나만의 그러데이션을 만들 수 있습니다.

▶ 삭제 버튼
그러데이션 슬라이더의 핸들을 선택한 상태로 터치하면 핸들이 삭제됩니다.

4 완성

어두움 ◀──────────▶ 밝음

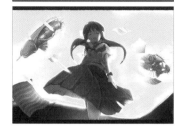

그라데이션 맵 필터를 사용하여 일러스트를 완성했습니다. 색상 핸들을 두 번 터치하면 색을 변경할 수 있어요. 불투명도도 같이 조절할 수 있으니 색이 너무 진할 때는 불투명도를 낮추면 됩니다.

PART 6 이것이 필터를 마스터하자

POINT

컬러 일러스트에 그라데이션 맵 필터 적용하기

컬러 일러스트에도 그라데이션 맵 필터를 적용할 수 있습니다. 컬러 일러스트는 어디가 밝고 어두운지 판단하기 어렵기 때문에, 여기서는 컬러 일러스트를 흑백 일러스트로 변환하여 그라데이션 맵을 적용하는 방법을 소개하겠습니다.

1 필터 도구를 연다

전체 레이어를 병합한 컬러 일러스트를 준비합니다. **❶도구 선택 버튼**을 눌러서 도구 창을 열고 **❷필터 도구**를 선택합니다.

2 회색조 색상 필터를 적용한다

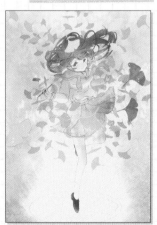

필터 도구에서 **❶색상 조정**을 눌러서 **❷회색조 색상**을 선택합니다. 컬러 일러스트가 흑백으로 바뀝니다.

3 그라데이션 맵 필터를 적용한다

앞서 생성한 흑백 일러스트에 그라데이션 맵 필터를 적용하여 일러스트를 완성했습니다.

일러스트에 외곽선을 넣을 수 있는

2 스트로크(바깥)

일러스트나 텍스트 바깥쪽에 테두리를 손쉽게 넣을 수 있는 기능입니다. 배경색과 구분 지어 일러스트나 텍스트를 도드라지게 하고 싶을 때 편리합니다. 다만 이 기능을 사용하려면 불투명도 0%인 배경이 필요합니다.

👆 스트로크(바깥)

1 새 레이어를 추가한다

❶**레이어 버튼**을 열고 ❷**레이어 추가**를 눌러서 필터 효과를 적용할 새 레이어를 생성합니다.

생성한 레이어는 테두리를 넣고 싶은 일러스트 레이어의 아래로 옮깁니다.

2 필터 도구를 연다

앞서 생성한 레이어를 선택한 상태로 ❶ **도구 선택 버튼**을 눌러서 도구 창을 열고 ❷**필터 도구**를 선택합니다.

3 스트로크(바깥) 필터를 선택한다

필터 카테고리에서 ❶**스타일**을 열고 ❷ **스트로크(바깥)**을 선택합니다.

4 필터를 조정한다

슬라이더를 각각 조정합니다. ❶**리셋 버튼**을 누르면 필터를 초기 설정으로 되돌릴 수 있습니다.

▶ **폭**

슬라이더를 좌우로 이동하여 테두리 폭을 변경합니다.

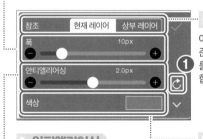

▶ **참조**

어떤 레이어를 기준으로 필터 효과를 적용할지 설정합니다.

▶ **안티앨리어싱**

안티앨리어싱 강도를 조정합니다.

▶ **색상**

테두리 색을 변경합니다.

5 레이어를 선택한다

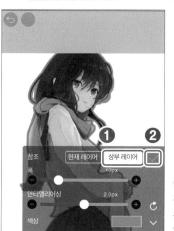

어떤 레이어를 기준으로 필터 효과를 적용할지 선택합니다. 여기서는 **①상부 레이어**를 선택하고 **②OK 버튼**을 눌렀습니다.

6 완성

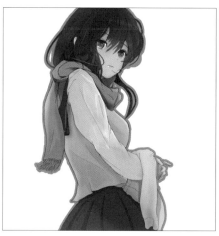

스트로크(바깥) 필터를 사용하여 일러스트를 완성했습니다. 여자아이 주변에 오렌지색 테두리를 넣으니 하얀 배경과 구분되며 더욱 돋보이네요.

POINT

필터 효과를 다른 레이어로 분리하기

일부 필터는 필터 효과를 작업 중인 현재 레이어 또는 그 위에 있는 상부 레이어를 기준으로 설정할 수 있습니다. 그에 따라 레이어의 효과를 다른 레이어로 분리할지도 선택할 수 있어요. 그리고 싶은 일러스트에 맞춰 선택해 보세요.

▶ 레이어를 분리하지 않음

필터 효과를 현재 레이어 기준으로 선택하면 일러스트와 필터의 효과가 하나의 레이어에 병합됩니다. 일러스트와 필터 효과를 같이 보정할 때는 편리하지만, 나중에 따로 편집하기 어려워집니다.

▶ 레이어를 분리함

필터 효과를 상부 레이어 기준으로 선택하면 필터 효과를 현재 선택한 레이어에 저장할 수 있습니다. 다시 말해 원본 그림과 필터 효과를 각각 다른 레이어에 저장하므로 나중에 따로 편집할 수 있습니다. 그러나 사전에 효과를 저장하기 위한 레이어를 준비해 두어야 합니다.

네온사인처럼 반짝반짝 빛나는 효과 내기

3 글로우(바깥)

글로우(바깥) 필터로 문자나 일러스트의 테두리에 반짝이는 효과를 넣을 수 있습니다. 어두운 색채인 일러스트에 이 효과를 적용한 문자나 일러스트를 더하면 단숨에 화사해집니다.

 ## 글로우(바깥)

1 배경을 어두운색으로 설정한다

이 필터로 반짝임이 더욱 두드러지도록 우선 배경을 어두운색으로 설정합니다. 여기서는 선화 레이어 밑에 밤하늘을 그릴 레이어를 생성하여 밑색을 칠했습니다.

2 새 레이어를 추가한다

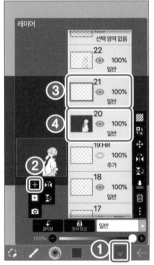

반짝이는 텍스트나 선을 그려 넣을 레이어를 준비합니다. ❶레이어 버튼을 열고 ❷레이어 추가를 선택하여 새 레이어를 생성합니다.
이 단계에서 생성한 ❸레이어는 앞서 생성한 ❹레이어 위로 옮깁니다.

3 하얀색으로 그린다

앞서 생성한 레이어에 반짝이는 효과를 줄 문자나 일러스트를 하얀색으로 그립니다.

4 새 레이어를 추가한다

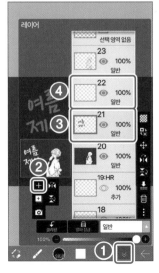

필터 효과를 일러스트 레이어와 별도로 저장합니다. 이에 대한 설명은 **POINT 필터 효과를 다른 레이어로 분리하기**(➡131쪽)를 참고하세요.
우선 ❶레이어 버튼을 열고 ❷레이어 추가를 눌러서 새 레이어를 생성합니다. 생성한 ❸레이어는 앞서 생성한 ❹레이어 밑으로 옮깁니다.

5 필터 도구를 연다

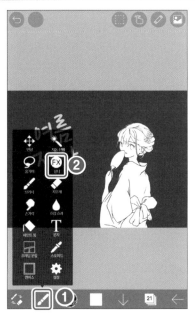

앞서 생성한 레이어를 선택한 상태로 ❶도
구 선택 버튼을 눌러서 도구 창을 열고 ❷
필터 도구를 선택합니다.

6 글로우(바깥) 필터를 선택한다

필터 카테고리에서 ❶스타일을 열고 ❷글
로우(바깥)을 선택합니다.

7 필터를 조정한다

슬라이더를 각각 조정합니다. 여기서는 현재 레이어의
한 칸 위에 있는, 다시 말해 3번에서 생성한 레이어를 기
준으로 필터 효과를 적용할 것이므로 참조에서 상부 레
이어를 선택했습니다.
알맞게 조정한 후 ❶OK 버튼을 누릅니다. ❷리셋 버튼을
누르면 필터를 초기 설정으로 되돌릴 수 있습니다.

▶ 크리스탈 광선

설정을 켜면 광선이 각지
고 딱딱해지며, 반대로 설
정을 끄면 광선이 희미하
게 퍼져 나갑니다.

▶ 참조

어떤 레이어를 기준으로
필터 효과를 적용할지 설
정합니다.

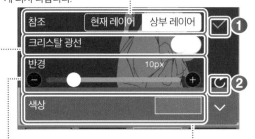

▶ 반경

슬라이더를 좌우로 드래그하여
텍스트나 일러스트의 테두리에
서 반짝이는 효과를 어디까지
적용할지 반경을 변경합니다.

▶ 색상

반짝이는 색상을
변경합니다.

8 완성

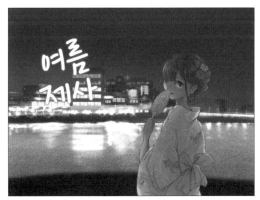

글로우(바깥) 필터를 사용하여
일러스트를 완성했습니다. ❶
필터 효과 레이어를 선택한 상
태로 ❷알파 잠금을 켜고 에어
브러시로 색을 입히면 완성 일
러스트와 같은 그러데이션 효
과를 낼 수 있습니다.

4 방울 그림자

방울 그림자는 일러스트 주위에 그림자를 넣을 수 있는 필터입니다. 일러스트에 손쉽게 입체감을 줄 수 있으며, 마무리할 때 적용하면 일러스트가 한층 좋아집니다.

방울 그림자

1 필터 도구를 연다

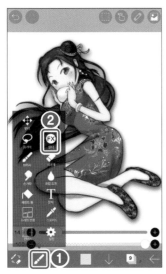

방울 그림자를 넣고 싶은 일러스트 레이어를 선택한 상태로 **❶도구 선택 버튼**을 눌러서 도구 창을 열고 **❷필터 도구**를 선택합니다.

2 방울 그림자 필터를 선택한다

필터 카테고리에서 **❶스타일**을 열고 **❷ 방울 그림자**를 선택합니다.

3 필터를 조정한다

▶ **반경**
슬라이더를 좌우로 드래그하여 그림자의 흐릿한 정도를 변경합니다.

▶ **거리**
슬라이더를 좌우로 드래그하여 그림자가 늘어나는 거리를 변경합니다.

▶ **색상**
그림자의 색을 변경합니다.

▶ **참조**
어떤 레이어를 기준으로 필터 효과를 적용할지 설정합니다.

▶ **각도**
슬라이더를 좌우로 드래그하여 그림자의 방향을 변경합니다.

슬라이더를 각각 조정합니다. 여기서는 필터 효과를 현재 레이어에 적용할 것이므로 현재 레이어를 선택합니다. 알맞게 조정한 후 **❶OK 버튼**을 누릅니다. **❷ 리셋 버튼**을 누르면 필터를 초기 설정으로 되돌릴 수 있습니다.

4 완성

방울 그림자 필터를 사용하여 일러스트를 완성했습니다. 여기서는 여자아이의 오른쪽 아래 방향으로 그림자를 늘렸습니다. 그림자가 들어가니 입체감이 생겼네요.

집중선 크기 값을 조정해 보자

5 집중선

집중선 필터로 집중선을 만들 수 있으며, 선을 일그러트리거나 선 색상을 변경할 수
도 있습니다. 방사형 자를 사용하여 집중선을 직접 그려 넣는 방법(➡105쪽)도 있으
니 원하는 방식에 맞춰 선택하면 됩니다.

집중선

1 자동 선택 도구를 연다

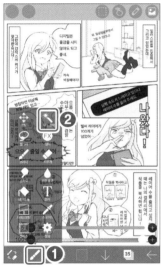

집중선을 넣고 싶은
칸을 선택합니다. ❶
도구 선택 버튼을 눌
러서 도구 창을 열고
❷**자동 선택 도구**를
선택합니다.

2 자동 선택 도구의 설정 창을 연다

선택영역을 지정해서 집
중선을 넣을 칸을 선택
합니다. ❶**설정 버튼**을
눌러서 레퍼런스 레이어
에서 ❷**특정 레이어**를
선택하고, ❸에서 칸 레
이어를 선택합니다.

3 칸을 선택한다

집중선을 그려 넣고 싶은 칸을 눌러서 그 칸만 영역으로
선택합니다. 여기서는 ❶칸을 선택했습니다.

4 새 레이어를 추가한다

❶**레이어 버튼**을 눌러
서 ❷**레이어 추가**를 선
택하고 필터를 붙여 넣
을 새 레이어를 생성합
니다. 생성한 ❸레이어
를 가장 위쪽으로 옮깁
니다.

5 블렌드 모드를 뒤집기로 바꾼다

앞서 생성한 새 레이어를 선택한 상태로 ❶일반을 누르고 블렌드 모드에서 ❷뒤집기를 선택합니다. 뒤집기 모드에서는 아래 레이어에 있는 그림과 정반대 색깔로 바뀝니다. 다시 말해 아래 레이어가 하얀색이라면 검은색, 반대로 검은색이라면 하얀색으로 그려집니다. 뒤집기 모드로 설정하면 색이 자동으로 변하므로 편리합니다.

6 필터 도구를 연다

❶도구 선택 버튼을 눌러서 도구 창을 열고 ❷필터 도구를 선택합니다.

7 집중선 필터를 선택한다

필터 카테고리에서 ❶드로우를 열고 ❷ 집중선 필터를 선택합니다.

8 집중선 위치를 조정한다

❶+버튼을 드래그하여 집중선 중심 위치를 지정합니다.

9 필터를 조정한다

슬라이더를 각각 조정한 다음 ❶OK 버튼을 누릅니다. ❷리셋 버튼을 누르면 필터를 초기 설정으로 되돌릴 수 있습니다.

▶ ❶ 페이드

집중선의 끄트머리 형태를 변경합니다.

▶ ❷ 안쪽 반지름

슬라이더를 좌우로 드래그하여 집중선의 안쪽 반지름을 변경합니다.

▶ ❸ 바깥쪽 반지름

슬라이더를 좌우로 드래그하여 집중선의 바깥쪽 반지름을 변경합니다.

▶ ❹ 두께

슬라이더를 좌우로 드래그하여 선의 두께를 변경합니다.

▶ ❺ 라인 간격

슬라이더를 좌우로 드래그하여 선 사이의 간격, 즉 선의 밀도를 변경합니다.

▶ ❻ 라인 그룹

슬라이더를 좌우로 드래그하여 선의 그룹 수를 변경합니다.

▶ ❼ 안쪽 반지름 지터

집중선 안쪽은 원형 파선 모양입니다. 슬라이더를 좌우로 드래그하여 이 형태의 부드러움을 조절합니다.

▶ ❽ 바깥쪽 반지름 지터

집중선 필터는 안쪽이 원형 파선이고, 바깥쪽이 원형인 형태입니다. 슬라이더를 좌우로 드래그하여 바깥쪽 원의 크기를 변경합니다.

▶ ❾ 두께 지터

원래 선의 굵기는 무작위로 바뀌지만, 슬라이더를 좌우로 드래그하여 어느 선을 굵게 할지 변경할 수 있습니다.

▶ ❿ 라인 간격 지터

슬라이더를 좌우로 드래그하여 선의 편차 크기를 조정합니다.

▶ ⓫ 라인 그룹 지터

라인 그룹은 각각 굵기가 다르지만, 슬라이더를 좌우로 드래그하여 굵기 차이의 크기를 조정할 수 있습니다.

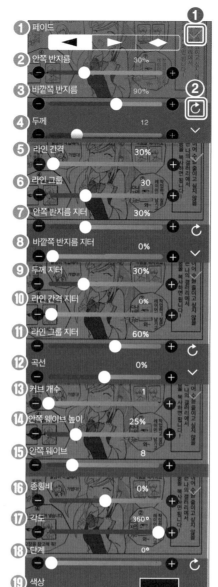

▶ ⓬ 곡선

슬라이더를 좌우로 드래그하여 선의 곡선 강도를 변경합니다.

▶ ⓭ 커브 개수

슬라이더를 좌우로 드래그하여 선의 곡선 개수를 변경합니다.

▶ ⓮ 안쪽 웨이브 높이

슬라이더를 좌우로 드래그하여 집중선 안쪽에 있는 원형 파선의 진폭을 조정합니다.

▶ ⓯ 안쪽 웨이브

슬라이더를 좌우로 드래그하여 집중선 안쪽에 있는 원형 파선의 개수를 조정합니다.

▶ ⓰ 종횡비

슬라이더를 좌우로 드래그하여 집중선의 종횡비를 변경합니다.

▶ ⓱ 각도

슬라이더를 좌우로 드래그하여 집중선의 각도를 변경합니다. 기본적으로 360도 사방으로 집중선이 그려져 있지만, 각도 값을 바꿔서 60도만 집중선을 그리는 것도 가능합니다.

▶ ⓲ 단계

슬라이더를 좌우로 드래그하여 집중선을 회전시킵니다.

▶ ⓳ 색상

선 색을 변경합니다.

10 완성

집중선 필터를 사용하여 일러스트를 완성했습니다. 여기서는 일러스트를 해치지 않도록 집중선 안쪽 공간에 여유를 두고 선 위치를 조정했습니다.

하늘의 그러데이션을 간단하게 그리는 방법

6 패러럴 그라데이션

일러스트에 평행한 파장의 그러데이션을 적용할 수 있는 기능입니다. 하늘 표현에서 그러데이션을 일정하게 넣을 수 있으며, 조정하기에 따라 줄무늬를 만들 수도 있어요.

 ## 패러럴 그라데이션

1 필터 도구를 연다

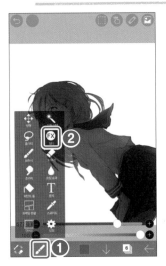

필터를 적용할 레이어를 선택한 상태로 ❶ **도구 선택 버튼**을 눌러서 도구 창을 열고 ❷**필터 도구**를 선택합니다. 여기서는 배경용으로 생성한 새 레이어를 선택했습니다.

2 패러럴 그라데이션을 선택한다

필터 카테고리에서 ❶ **드로우**를 열고 ❷**패러럴 그라데이션**을 선택합니다.

3 필터를 조정한다

슬라이더를 각각 조정한 다음 ❶ **OK 버튼**을 누릅니다. ❷**리셋 버튼**을 누르면 필터를 초기 설정으로 되돌릴 수 있습니다.

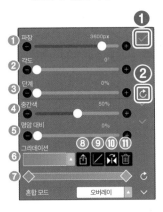

▶ ❶ 파장
슬라이더를 좌우로 드래그하여 파장 수를 변경합니다.

▶ ❷ 각도
슬라이더를 좌우로 드래그하여 파장의 각도를 변경합니다.

▶ ❸ 단계
슬라이더를 좌우로 드래그하여 파장의 위치를 평행하게 놓습니다.

▶ ❹ 중간색
패러럴 그라데이션에서는 파장 한쪽에 설정된 색상에서 반대편에 설정된 색상으로 색이 옮겨집니다. 이 슬라이더를 좌우로 드래그하여 2가지 색이 섞이는 중심점 위치를 변경합니다.

▶ ❺ 명암 대비
슬라이더를 좌우로 드래그하여 명암 대비를 조정합니다.

▶ ❻ 프리셋 버튼
현재 설정한 그러데이션이 나타납니다. 여기에서 이비스 페인트에 등록된 그러데이션 목록을 볼 수 있습니다.

▶ ❼ 그러데이션 슬라이더
색을 추가하여 나만의 그러데이션을 만들 수 있습니다.

▶ ❽ 액션 버튼
그러데이션 슬라이더로 만든 그러데이션을 즐겨찾기에 등록합니다. 등록한 그러데이션은 프리셋 버튼으로 선택할 수 있습니다.

▶ ❾ 보간함수 버튼
그러데이션 슬라이더의 핸들 사이에 있는 색상의 계산 방법을 선택합니다.

▶ ❿ 반전 버튼
그러데이션 슬라이더에 배치한 색을 좌우 반전합니다.

▶ ⓫ 삭제 버튼
그러데이션 슬라이더의 핸들을 선택한 상태로 터치하면 핸들이 삭제됩니다.

4 완성

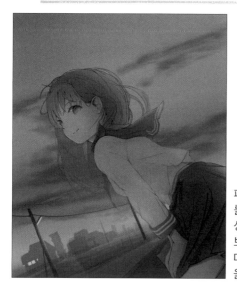

그러데이션 슬라이더의 한쪽 색을 투명으로 설정하면 단색의 그러데이션을 만들 수 있어!

패러럴 그라데이션 필터를 사용한 일러스트를 완성했습니다.
보라색과 오렌지색 그러데이션으로 노을 진 하늘을 표현했습니다.

POINT

줄무늬 만드는 방법

패러럴 그라데이션 필터로 조정하기에 따라 줄무늬를 간단하게 만들 수 있습니다.

1 패러럴 그라데이션 필터를 조정한다

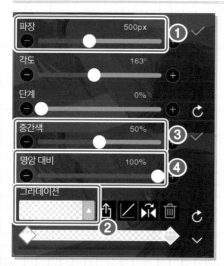

❶**파장 슬라이더**에서 줄무늬 줄의 굵기를, ❷**그라데이션**에서 사용할 색상을 설정합니다. ❸**명암 대비**는 100%로 설정하고, 각도나 단계는 원하는 대로 조정합니다. ❹**중간색**을 100% 또는 0%로 설정하면 화면이 단색이 되므로 이 값은 피하는 것이 좋습니다.

2 완성

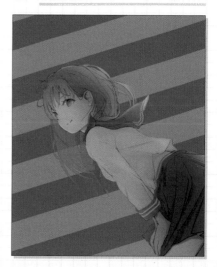

패러럴 그라데이션 필터를 사용하여 줄무늬 배경을 만들었습니다.

139

TOOL

수채화 느낌으로 자동 색칠이 가능한

7 자동 색칠

자동 색칠은 선화에 인공지능이 자동으로 색을 입히는 기능입니다. 수채화처럼 은은한 그러데이션으로 채색됩니다. 이 필터로 밑색을 칠하면 환상적인 일러스트를 그릴 수 있습니다.

자동 색칠

1 선화를 준비한다

자동 색칠을 실행할 선화를 준비하고 레이어 창에서 ❶선화 레이어를 선택합니다.

2 필터 도구를 연다

❶도구 창을 열고 ❷필터 도구를 선택합니다.

3 자동 색칠 필터를 선택한다

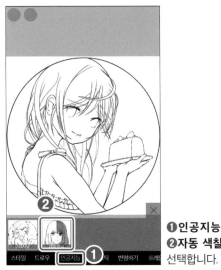

❶인공지능을 열고 ❷자동 색칠 필터를 선택합니다.

4 색상을 변경한다

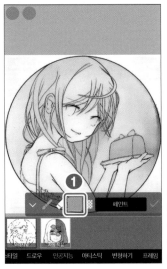

색이 자동으로 칠해졌습니다. 원하는 색상으로 바꿀 때는 ❶ 색상 버튼을 눌러서 색을 선택합니다.

5 색상을 선택한다

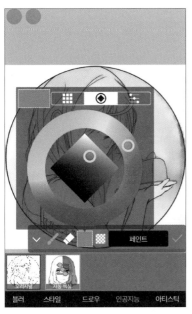

색상 창에서 사용할 색을 선택합니다.

6 점을 찍어 포인트를 준다

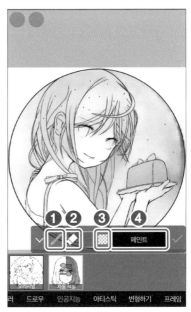

❶브러시를 선택한 상태로 일러스트에 점을 찍어 갑니다. 다시 자동 색칠을 할 때 이 점을 기준으로 채색됩니다. 점을 지울 때는 ❷지우개를 사용하며, 색칠을 리셋할 때는 ❸클리어 버튼을 누르면 됩니다.
색이 정해지면 ❹페인트 버튼을 누릅니다.

7 OK 버튼을 눌러 완료한다

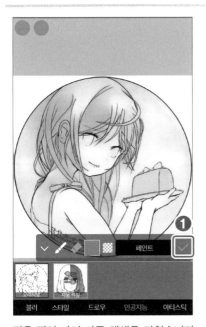

점을 찍어 가며 자동 채색을 마쳤습니다. 앞선 작업을 반복하여 원하는 색이 나오면 ❶OK 버튼을 누릅니다.

8 자동 색칠 완료

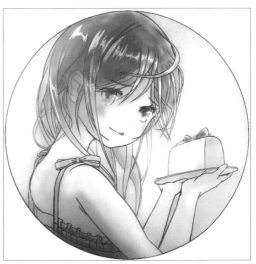

자동 색칠 필터를 사용하여 일러스트를 완성했습니다. 여기서는 자동 색칠 필터로 작업한 밑색을 보정하여 마무리했습니다.
전체적으로 연한 색을 입혀서 일러스트의 분위기가 부드러워졌네요.

애니메이션 배경화면

애니메이션 배경화면 필터로 사진을 애니메이션 배경처럼 보정할 수 있습니다. 빌딩이나 가로수 등 하나하나 그리기 힘든 배경이라도 사진만 있으면 일러스트와 잘 어울리는 배경으로 간단히 만들 수 있습니다.

애니메이션 배경화면

1 사진을 불러온다

❶레이어 버튼을 눌러서 레이어 창을 엽니다. ❷이미지 불러오기를 누르고 스마트폰 갤러리에서 애니메이션 배경화면으로 하고 싶은 사진을 불러옵니다.

2 위치를 조정한다

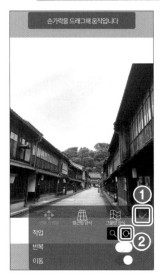

아래 조작법을 따라 사진의 위치나 크기를 조정한 다음 ❶OK 버튼을 누릅니다.

▶위치 조정
한 손가락으로 드래그

▶확대·축소
두 손가락을 오므렸다 펴기

▶회전
❷회전을 켜고 두 손가락으로 드래그

3 선 드로잉 추출을 취소한다

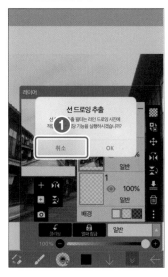

OK 버튼을 누르면 선 드로잉 추출 여부를 묻는 팝업창이 뜹니다. 선 드로잉 추출을 하면 사진이 흑백이 되므로 여기서는 ❶취소 버튼을 눌러줍니다.

4 필터 도구를 연다

❶도구 선택 버튼을 눌러서 도구 창을 열고 ❷필터 도구를 선택합니다.

5 애니메이션 배경화면을 선택한다

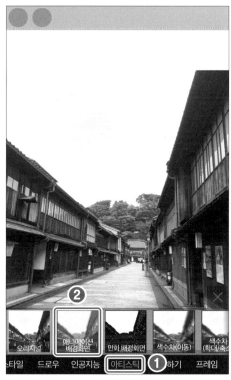

❶아티스틱을 누르고 ❷애니메이션 배경화면 필터를 선택합니다.

6 필터를 조정한다

슬라이더를 각각 조정한 다음 ❶OK 버튼을 누릅니다.

낮-밤
슬라이더를 좌우로 드래그하여 낮 또는 밤처럼 보이도록 조정합니다.

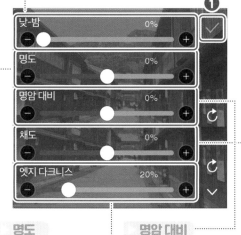

명도
슬라이더를 좌우로 드래그하여 밝기를 조정합니다.

명암 대비
슬라이더를 좌우로 드래그하여 명암 대비를 조정합니다.

엣지 다크니스
슬라이더를 좌우로 드래그하여 윤곽선의 농도를 조정합니다.

채도
슬라이더를 좌우로 드래그하여 선명한 정도를 조정합니다.

7 완성

적용 전

적용 후

애니메이션 배경화면 필터를 사용하여 그림을 완성했습니다. 여기서는 색감을 조정하여 다른 차원 같은 신비로운 배경으로 표현했습니다.

최고의 모바일 '그림 어플'
이비스 페인트 A to Z

이비스 페인트
공식 가이드북

초판 1쇄 발행 2022년 11월 15일

감수 주식회사 이비스 **일러스트레이터** Lyandi

옮김 박지영 **발행인** 백명하 **발행처** 잼스푼
출판등록 제 313-1991-16호 **주소** 서울시 마포구 월드컵북로1길 50 3층
전화 02-701-1353 **팩스** 02-701-1354

편집 고은희 강다영 **디자인** 서혜문 안영신
마케팅 백인하 신상섭 임주현 **경영지원** 김은경

ISBN 978-89-7929-362-3 (13650)

ibisPaint Official Guide Book
© 2020 Lyandi
© 2020 ibismobile
© Genkosha Co., Ltd.
First published in Japan in 2020 by Genkosha Co., Ltd., Tokyo.
Korean translation rights arranged with Genkosha Co., Ltd.
through Shinwon Agency Co.

재밌게 그리고 싶을 때, 잼스푼
Web www.ejong.co.kr
Twitter @jamspoon_books
Instagram @jamspoon_books_

* 잼스푼은 도서출판 이종의 출판 브랜드입니다.
* 책값은 뒤표지에 표기되어 있습니다.
* 도서출판 이종은 작가님들의 참신한 원고를 기다리고 있습니다.
* 이 도서는 친환경 식물성 콩기름 잉크로 인쇄하였습니다.